音·樂·有·魅·力

第三版
Third Edition

音樂欣賞

The Appreciation of Music

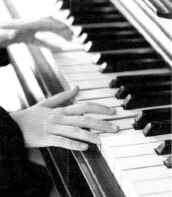
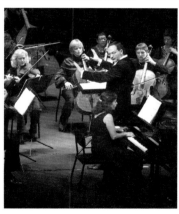

宮芳辰——編著

音樂真的可以再近一點

在多年從事音樂教學中,發覺一些成見不知何時深植在我們的心裡,包括:

1. 由於缺乏音樂訓練,因此要進一步瞭解音樂是困難的;

2. 音樂課通常無趣難懂,同學的「昏睡」乃屬常態;

3. 一學期或一年的音樂課程太短,無法產生影響。

許多國家紛紛再度重視音樂教育的影響力,在音樂治療已成為正式輔助療法的二十一世紀,音樂早已不是附庸風雅的東西,不但在教育中需要藉由音樂來加強美感經驗與情意教育,音樂更在醫療、心理與輔導等領域持續產生影響。

本書編著重點如下:

1. 內容設計針對非音樂主修者,故著重概念清楚的建立,避免瑣碎細節。

2. 個人數年的教學研究顯示,雖然同學對於古典音樂抱持著既期待又怕受傷害的心態,卻期望更多瞭解古典音樂;並認為古典音樂的領域較需要老師的引導。更由於近年來對於本土音樂之推動,在中小學建立了基礎,因此本書針對高等教育的同學,以西洋古典音樂與民族音樂的介紹為主軸。

3. 不同時期的音樂發展均與時代背景有密切關係,因此也將各時期的藝術風格納入說明。

4. 為避免流於音樂知識的填塞，本書以口語式的文字作簡短扼要的介紹。

5. 在媒體快速發展之下，本書輔以相關圖片增加生動性，使聽覺與視覺相結合。

6. 歌唱是人類的天性，因此納入歌曲，鼓勵教唱。

7. 各單元的安排可以視教學時間，靈活調配運用。

8. 此版囊括最新音樂相關知識，精選出符合時下與生活相關音樂資訊，增加同學對學習音樂的興致。

9. 本次改版部分章節附有學習單，鼓勵教學中靈活運用。

10. 有鑑於資訊流通迅速，資料搜尋便利，無論歌曲或音樂相關資料，此次三版鼓勵同學選擇正確出處，運用網路上有興趣之歌譜，培養自主學習的能力。

　　期待本書可以打破一般人對音樂的一些成見，讓音樂與我們的生活再近一點!

<div align="right">

宮芳辰 謹識

有知覺的「聽」音樂作品需要花費心力
如果只是「聽到」是不會有任何收益的
鴨子也同樣能「聽到」
史特拉溫斯基

</div>

目錄

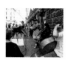

第一章　　音樂與人生　1

第一節　前言　2

第二節　音樂的運用　4

第三節　音樂的影響力　5

第四節　音樂的自我運用　6

第五節　音樂 DIY　7

第二章　　如何欣賞音樂　11

第一節　前言　12

第二節　音樂欣賞的層次　13

第三節　提升音樂欣賞能力的要訣　14

第四節　音樂的廣義分類　16

第五節　音樂的組成要素　18

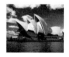

第三章　　表演的媒介　23

第一節　認識西洋樂器　24

第二節　東方傳統樂器家族　39

第四章　　隨身攜帶的樂器—人聲　51

第一節　前言　52

第二節　歌唱的影響　53

第三節　演唱的組合　54

第四節　關於唱歌　55

第五節　認識三大男高音　57

第五章　進入古典音樂的國度　61

第一節　破解古典音樂「艱深難懂」的迷思　62

第二節　中世紀與文藝復興時期　63

第六章　巴洛克時期　67

第一節　前 言　68

第二節　巴洛克時期的音樂特色　70

第三節　巴洛克時期音樂家　73

第七章　古典時期　81

第一節　前 言　82

第二節　古典時期的音樂特色　84

第三節　古典時期音樂家　87

第八章　浪漫時期　97

第一節　浪漫主義與音樂發展　98

第二節　浪漫時期音樂家　102

第九章　國民樂派　117

第一節　國民主義與音樂發展　118

第二節　國民樂派音樂家　119

第十章　印象主義與音樂　127

第一節　印象主義與音樂發展　128

第二節　印象樂派音樂家　130

第十一章　現代音樂　133

第一節　二十世紀的藝術與音樂發展　134

第二節　二十世紀的爵士樂與美國音樂　139

第三節　新世紀音樂　145

第十二章　西方戲劇音樂　147

第一節　歌　劇　148

第二節　音樂劇　155

第十三章　民謠—祖先的歌　159

第一節　前　言　160

第二節　民謠的特色　161

第三節　臺灣民謠　162

第四節　印尼民謠　165

第五節　日本民謠　166

第六節　中國民謠　167

第七節　美國民謠　168

第八節　奧地利民謠　170

第九節　義大利民謠　171

第十節　蘇格蘭民謠　172

第十一節　愛爾蘭民謠　173

第十四章　**有關音樂的一些事 175**

第十五章　**歌曲演唱 183**

・高山青　184

・鳳陽花鼓　189

・普世歡騰　190

・We Wish You a Merry Christmas　191

參考書目 193

Chapter 1

音樂與人生

第一節　前 言

第二節　音樂的運用

第三節　音樂的影響力

第四節　音樂的自我運用

第五節　音樂DIY

第一節 · 前言

　　二十世紀末許多觀測家提醒，進入二十一世紀之後，會有許多意想不到的改變。果然，回顧由2001年911恐攻事件、2002年SARS、2008年金融風暴都帶來世界性的影響！

　　另一方面，大自然反撲帶來溫室效應、沙漠化、環境變遷，天災不斷，地震、海嘯、各處發生。而禽流感、孔雀石綠、豬鏈球菌、流感、甚至2019年COVID-19都大大影響到每天的生活！面對這些不可抗的天災人禍，許多心理的不安、無助，造成焦躁、憂慮、恐慌、失眠等症狀的發生。

　　而學習，在網路興起下，重新塑造人與環境的互動，手機不但改變人們的生活，也影響到學習方式，多目標與彈性成為學習的必然。

　　諸多研究已證明音樂對休閒、營造氛圍、紓解壓力等之影響。1993年《自然》期刊刊登大學生運用莫札特音樂對智力的研究結果之後，莫札特效應帶來風潮，也引起對於音樂治療的注意。面對二十一世紀的變遷，音樂與生活的連結更甚於以往，在「預防勝於治療」的觀念下，音樂、藝術課程深入生活面，更有效的結合已成必要趨勢。

　　貝多芬說「音樂使人類的精神爆發出火花」。雖然並不是說聽了一些音樂作品，就立刻產生明顯效果，但音樂對於人們心靈的陶冶以及靈魂的淨化，的確能產生潛移默化的作用。除了這些，再以兩方面來看音樂與人生的關係。

名人語錄

破碎的心讓音樂來安撫
生命讓音樂來充實

軼名

1.音樂與智力的關係

　　智力是人類認識客觀規律、改造客觀事物的能力，它包括想像、創造等形象思維和邏輯思維的能力。音樂用極富想像力的旋律、優美的和聲、引人深思的創作手法，使欣賞者的思維隨著音樂一起奔放，而這正是科學家的思維方式。愛因斯坦說：「想像力比知識更重要」。近代心理學家針對世界知名科學家與諾貝爾得獎者的研究，結論是：天才的重大特徵不是智商，而是形象思維和創造能力。如果多欣賞音樂，常處於愉悅的情境之中，去感受一種直覺的推動力量，激發人大膽、跳躍式的思想，將刺激出無盡的想像力。

2.音樂與休閒運動的關係

　　聽音樂、歌唱是一般人最方便、最普遍的休閒，許多人把音樂與舞蹈、體操或運動結合起來，如此內外互動的方式下，更能達到強身的目的。音樂的伴隨更能減少運動的無聊，增加趣味性。

　　人的一生與音樂的關係真的很密切，在重視胎教的現代，恐怕許多人未出生前就會接受到音樂的薰陶。幼年時期，即使沒聽媽媽唱過〈搖籃曲〉，也多半聽過吧！人生大事的結婚，也少不了〈結婚進行曲〉。日常餐廳吃飯、泡咖啡店、逛街購物，似乎也都被音樂所圍繞。認識、瞭解與運用，音樂已成為現代人需要的常識以及增加生活愉悅的必備「祕笈」了！

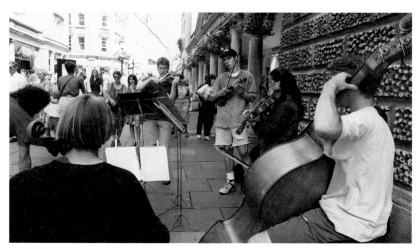

■音樂可增加我們的生活愉悅

第二節・音樂的運用

　　近年來，許多的輔導與醫療單位紛紛呼籲與提醒，要重視壓力調適與充實個人的精神生活。有鑑於音樂的可親性、便利性與普遍性，更多人期望能夠具備基本的音樂常識、建立選擇音樂的能力、以及運用音樂於生活中的概念。

　　早期有許多研究結果顯示音樂對動物與植物會產生影響。例如：聽古典音樂增加乳牛產乳量；播放古典音樂與搖滾音樂造成植物不同的生長速度與方向等。

　　近年來，有更多的研究紛紛投入與音樂有關的領域，甚至台南縣農民蘇星揚讓小番茄聽貝多芬、莫札特的作品，結果小番茄成長期縮短一半，甜度較高、產量也逐年遞增，音樂對植物，有意想不到的好處。在針對動物、植物的研究之後，音樂對人的影響更成為重要的研究方向。

名人語錄

音樂是聽覺的靈魂之窗

湯瑪斯・德拉克斯
(Thomas Draxe)

第三節·音樂的影響力

1. 美國IBM研究所之伯斯(Perce, R.)與克拉克(Clark, J.) 證明音樂本質中帶有 1/f 擺動，而此擺動會觸使有助人體的 α 腦波湧現。日本學者度邊茂夫與東京工大的研究人員發現古今名曲中均含有1/f擺動，尤其古典音樂幾乎全是1/f擺動的表現。

2. 研究證實，悲歌對人產生負面影響。根據社會學家康萊克和史代克對全美四十九個大都會區所做長達一年的調查發現，播出越多鄉村音樂的地方，當地白人的自殺率越高。他們表示，鄉村音樂的主題能「製造自殺氣氛」。重金屬樂團「猶太教士」在1986年即被人控告，他們推出的一張鄉村音樂專輯導致兩名青年想不開而自殺。（新聞周刊）

3. 繼美、俄、日證明古典音樂可以增加乳牛產乳量的研究後，台灣飛牛牧場實驗後證實確實有效。日本人給蔬菜聽音樂，結果發現這批植物抵抗病蟲害的能力比以前增加許多。美國史丹佛大學所做的實驗，聽古典音樂的一組，植物生長得很茂盛，且朝著音樂來源方向生長。飼養動物的飼主也發現如果播放音樂，可以讓水鹿、牛情緒穩定。

4. 保加利亞羅扎諾夫發現音樂是助長 α 腦波之有效助力，經由音樂的配合，記憶力可增強五十倍。美國學者專家針對腦力開發與智能提升之實驗結果，發現聽巴洛克時期音樂最能提升音樂與空間智能以及增強記憶與創造能力，並以莫札特的音樂效果最佳。其中又以莫札特的雙鋼琴奏鳴曲D大調(Sonata for Two Pianos in D-major)與第一號法國號協奏曲D大調 (Horn Concerto No.1 D-Major) 影響最為顯著。

5. 國內在精神病人職能治療中，以各種音樂來觀察病人的反應，發現莫札特音樂是唯一能減少病人各種不正常舉動的背景音樂；也證明了這是最能簡單安撫人們心靈的一種音樂。莫札特效應(Mozart Effect)受到廣泛注意與運用。國泰醫院小兒科指出，在臨床上音樂確實可撫平病人的情緒，幫助部分病人撐過辛苦的病痛期。

6. 根據美國醫學研究人員對數十名已故的音樂指揮家進行的調查研究證明，發現這些人的壽命都比一般人長，而且身體也比較健康，生命中充滿著活力與快樂；並且發現一個人一生中喜愛音樂，應該是長壽的秘訣。音樂更可以促使人體分泌一種宜情益性的物質內啡肽(endorphine)，有益健康生理活性，提高人類的熱情和快樂的情緒。

7. 人的聽覺傳導與大腦邊緣系統（人體的情感中樞）有極大的關聯，而此邊緣系統會影響我們的身心狀態及心智活動。美國以心理學家艾默利主持的研究報導，在踩步機上運動一面聽韋瓦第〈四季〉的人，做認知能力測驗的結果比做運動時沒有聽音樂的人來得好。

名人語錄

追求快樂乃是一種藝術
而音樂卻是到達快樂的捷徑

軼名

第四節‧音樂的自我運用

　　一般而言，音樂自我運用達到的效果，意即生活「自療」上的功能如下：

1. 用音樂消除身心疲勞

2. 用歌唱減壓解憂

3. 用音樂療傷止痛

4. 聽音樂告別失眠

5. 用音樂化解憂鬱

6. 用音樂提振精神

第五節 · 音樂 DIY

1. 平常增加對音樂之涉獵，瞭解個人音樂喜好。

2. 增加對音樂運用相關研究之認識。

3. 常檢視個人情緒，找出刺激點，減少積壓，提早疏理。

4. 健康包括身、心、靈三方面，建立預防勝於治療的觀念。

5. 留意控制音量大小，通常以40～60分貝最為合適。若是戴耳機聆聽，要特別注意音量對聽力的損害。

6. 嘗試學習一樣樂器，不但可以怡情養性，培養新興趣，更能建立成就感。

7. 養成安靜聽音樂的習慣，可以設定為個人的「安靜時間」。

8. 在欣賞音樂時，讓身體隨節奏自由擺動，放鬆肌肉與心情。

9. 唱歌是一種有益呼吸、抒壓與增加活力的運動。

10. 睡前聽聽寧靜的音樂，有助改善睡眠問題。

　　可別以為任何音樂都可達到提升心靈的效果！根據美、德、日音樂心理學家研究指出，如果我們欣賞的音樂無法喚起大腦的 α 波，音樂的影響是有限的。前面已提過，古典音樂能產生1/ f 擺動，而促使 α 腦波湧現，以下提供一些廣受肯定，對人有正面效果的曲目。但要提醒的是，相同的音樂對每個人所產生的影響不盡相同，所以需要培養選擇能力，才能一邊欣賞，一邊得到幫助。

名人語錄

詩是文字的音樂
音樂是聲音的詩

軼名

推薦曲目

● **振作精神添活力**

1.韋瓦第－－四季。

2.約翰史特勞斯－－春之聲。

3.比才－－卡門序曲、鬥牛進行曲。

4.蘇佩－－輕騎兵序曲。

5.林姆斯基高沙可夫－－大黃蜂飛行。

● **定心減壓**

1.德弗札克－－新世界交響曲。

2.德布西－－月光。

3.莫札特－－小夜曲、長笛與豎笛協奏曲。

● **激勵信心勇氣**

1.貝多芬－－命運交響曲第一樂章。

2.布拉姆斯－－匈牙利舞曲。

3.柴可夫斯基－－胡桃鉗芭蕾組曲。

4.孟德爾頌－－義大利交響曲。

● **增進快樂氣氛**

1.貝多芬－－田園交響曲。

2.約翰史特勞斯－－藍色多瑙河。

3.莫札特－－弦樂小夜曲。

● **產生 α 波、激發右腦**

1.巴哈－－G弦之歌。

2.巴哈－－布蘭登堡第五號協奏曲。

3.莫札特－－21號鋼琴協奏曲第二樂章。

4.貝多芬－－給愛麗絲。

5.舒伯特－－鱒魚鋼琴五重奏。

6.孟德爾頌－－仲夏夜之夢。

7.普羅高菲夫－－彼得與狼。

● **幫助放鬆與睡眠**

1.巴哈－－郭德堡變奏曲。

2.巴哈－－布蘭登堡協奏曲。

3.德布西－－牧神的午後前奏曲。

4.舒伯特、布拉姆斯、蕭邦等人的搖籃曲。

學習單 ♪♫♪

1. 美國學者所研究對腦力開發與智能提升有效的音樂實驗，被稱為什麼效應？

2. 愛因斯坦認為什麼力比知識重要？

3. 請寫出音樂DIY中，你會去運用到哪一項，原因為何？

4. 在推薦曲目當中，哪一首是你從來沒聽過的？

5. 在推薦曲目當中，哪一首是你最熟悉的？

Chapter 2

如何欣賞音樂

第一節　前 言

第二節　音樂欣賞的層次

第三節　提升音樂欣賞能力的要訣

第四節　音樂的廣義分類

第五節　音樂的組成要素

第一節 · 前言

聽音樂誰不會？不過「欣賞」和「聽」畢竟有些不同，而聽出古典音樂中之所以然來，就需要一點功力了！

有沒有曾經想接觸古典音樂，卻不得其門而入？或是認為古典音樂不適合自己；有氣質的人才去聽？這些真是所謂的「成見」啊！只要找到適當的方法，接近古典音樂並不難。

簡單的說，古典音樂是一種比較精緻的聲音藝術，有人稱為「藝術性音樂」。這種音樂需要仔細的聆聽，並且需要「有知覺的」聽，才能瞭解其中的創意和美感。

名人語錄

人們說音樂是天使的語言，事實上，人類的語言根本無法與它神性的光輝相比擬。音樂引領我們接近極限。

湯瑪斯·德拉克斯
(Thomas Draxe)

第二節 · 音樂欣賞的層次

一般人聽音樂的方式，可以由投入的深度分成三個層次：

1.從音樂的感覺面來聽

這是最簡單的方式。聽音樂的人單純從聽到聲音本身而得到樂趣。例如當做事情時，順手打開收音機，毫不經意地讓自己沐浴在聲音之中，這種不用腦筋而身心卻被吸引的情形，就是從音樂的感覺面去聽。對於繁忙的現代人而言，如果聽音樂的目的僅為了放鬆心情，不想再花精神去探索音樂的奧妙，當然可以用這種方式來聽音樂。只不過這種方式只能稱為「聽音樂」，而不是「欣賞音樂」，因為提到「欣賞」兩字，則多少有點「探究」的成分在裡面。

2.從音樂的情感面來聽

對於一般的愛樂者來說，通常都希望音樂具有內容，那些越能使人聯想到具體事物或者其他熟悉的概念、越能表達感情音樂的，越容易欣賞。因此，以音樂描述內容的「標題音樂」，或是感情豐富、旋律優美的作品，的確是不錯的選擇，也容易體會。

不過古典音樂中有許多作品是屬於「絕對音樂」，強調音樂的美是由於樂曲本身的結構，而不是依賴文字、繪畫等其他藝術而產生的。例如古典樂派時期的器樂曲，就著重樂曲形式上的美，作曲家並不用樂曲來描述事物。聽這類的音樂就不容易找出它在「說什麼」了！因為不管音樂是屬於「絕對音樂」或是「標題音樂」，只要我們能從音樂中找到情感共鳴與滿足感的話，這種音樂的體驗就是很可貴的。

3.從音樂的理論面來聽

對於一般愛樂者而言，要深入瞭解樂理並不是一件容易的事，但是如果能夠有基本的認識，對於音樂欣賞能力的提升，會有相當大的幫助，也更能深入瞭解音樂作品的內涵。因此增加對於時代背景、音樂家的風格或是音樂的組成要素以及各種曲式，讓知性的瞭解成為欣賞的基礎，是由音樂的理論面來聽所強調的。

第三節・提升音樂欣賞能力的要訣

1.由淺入深

可以由耳熟能詳，比較通俗的小型、中型作品，多年卻依然受歡迎的「名作」著手。一般人對標題音樂與熱鬧的管弦樂曲接受度也較高。而廣泛聆聽接觸各種形式的作品，是發現自己喜好的一種方式。

2.運用想像力

音樂是抽象的聽覺藝術，看不見、摸不著，因此想像力就很重要。然而想像並非天馬行空、主觀猜測，而是要在掌握一定資料後再作想像，否則難免會變成不著邊際的「空想」。不過，有時在音樂的陪伴下，讓想像力自由飛翔也是很棒的！

3.瞭解樂曲

有故事性或主題描述性的樂曲常是理想的選擇。例如：聖桑的《動物狂歡節》，短小精巧而且有趣；比才著名的歌劇作品《卡門》，內容就像看小說一樣。瞭解內容再去聽，感情上能產生一種連結，對作品的共鳴感會更大。

名人語錄

能欣賞音樂的人
即使在十分孤獨的時候
也不會覺得寂寞
因為他早已懂得了很多繁華
熱鬧以外的樂趣

羅曼羅蘭

4.用心聆聽

可以由不同方面來聽，例如「旋律」會形成作品的形象，無論單純的喜怒哀樂或是複雜的思想感情，都可以由旋律的雄偉或溫柔、優美或苦澀、緩和或跳動等展現出來。而「節奏」的強烈或平穩、緊張或輕鬆、急促或舒緩，均按所要表達的內容而決定。像圓舞曲或小步舞曲，通常都是3/4拍子，強—弱—弱的節奏，透過聆聽，能幫助我們瞭解作品的體裁形式。如果能抓住主題，從主題的變奏，更能幫助瞭解作品所要表達的音樂思想。

5. 參與音樂性的活動

現場音樂活動的參與，常帶出第一手的感動，親身體驗不但可以印證已知的知識，更可以將知與行結合。畢竟欣賞音樂是包含感性與理性兩方面的認知。而音樂會之前過目一下演出曲目，必會增加欣賞的樂趣。

最後要提醒，不管讀了多少音樂書籍，運用再多的方法，音樂是聽覺藝術，是要藉由經常聆聽、接觸，透過耳朵來親自感受的。

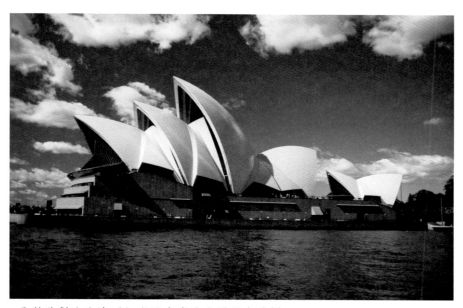

■ 雪梨歌劇院為澳洲知名的音樂演出場所與地標

第四節・音樂的廣義分類

1.絕對音樂

絕對音樂是指音樂純粹由聽覺要素所構成的，沒有文學、舞蹈、繪畫等的其他要素，而是為了使聽者能欣賞音樂本身單純之美所做的音樂。欣賞這類的音樂可以注意樂曲形式的美，例如奏鳴曲中呈現的三個部分，或是巴哈的平均律等。

2.標題音樂

標題音樂是具有標題的內容，加入個人的主觀思想，超越形式的內容，而被包括在形式美之內的音樂。標題音樂發展最興盛是在浪漫時期，例如白遼士的《幻想交響曲》可說是標題音樂的先鋒。在兒童音樂中有很多屬於標題音樂的作品，如《獅王的行進》也很受歡迎。

3.輕音樂

輕音樂又通稱作通俗音樂，較容易欣賞與大眾化。這種的音樂類型很多，如：「民謠」是表現該國的生活與感情，常不知道作曲者是誰，也不知道何時開始流傳。「流行歌」是當時代的流行歌曲。「爵士」(Jazz)是產生於美國黑人的音樂，有即興性質。舞曲類更是受歡迎，其中「探戈」(Tango)更具特色。又如法國「香頌」，有在大眾娛樂場所唱的通俗民謠—民眾香頌(Chanson populaire)與由德布西、佛瑞等人所做的法國藝術歌曲—藝術香頌(Chanson savante)等。

4.宗教音樂

由古至今，音樂和宗教是不可脫離的，種類有基督教音樂（分舊教與新教）、佛教音樂、回教音樂、猶太教等。音樂創作是為著不同的宗教儀式或是表達情感。以往音樂的內容較為制式與形式化，而現代則多與生活結合，不但曲風活潑，而且歌詞口語化。

5.電影音樂

又稱為電影配樂，音樂通常是伴奏或背景，偶爾也將特定的樂曲塑造成主題曲或主題音樂。有的電影音樂是選用已有的樂曲當配樂，例如近年來古典樂就常被選用。另一種則是配合劇情而譜曲創作，例如迪士尼的電影就運用這樣的方式。無論哪一種方式，音樂能烘托劇情，使得電影的呈現更加生動；音樂也因為劇情的襯托，顯得更鮮活，甚至有了新生命。

6.爵士樂

爵士樂本質上是屬於美國具有代表性的民間音樂，隨著爵士樂的流行，許多國家也逐漸接納並喜愛。百年來爵士樂主要的風格與派別，大約可區分如下：

(1) 二十世紀初期（1870~1890年間）的紐奧良爵士(New Orleans)，（如藍調、福音歌曲等）。

(2) 20~30年代（1920~1930年間）的搖擺大樂團爵士(Swing/Big Band)。

(3) 40年代間先後出現的咆勃爵士(Bop)與酷派爵士(Cool)。

(4) 50年代的硬咆勃爵士(Hard Bop)。

(5) 60年代的自由及前衛爵士(Free)。

(6) 70年代與搖滾樂結合後的融合爵士等(Fusion)。

爵士樂在進入二十一世紀後的發展，因本身具備的「融合」特性，繼續在不同的地區發展與開花結果。

名人語錄

音樂是消磨時間的最好方式

奧登(1907~1973)

第五節‧音樂的組成要素

音樂的構成要素不少，但主要有四種基本要素：節奏、旋律、和聲和音色，這些要素也就是作曲家創作的素材或稱為音樂的基本表現手法。

1.節奏與節拍

在樂曲中，節拍的單位用固定的音符來代表，叫做「拍子」。有重音的拍子叫「強拍」，各種拍子都有它所特有的表現作用，例如進行曲總是用兩拍子，圓舞曲總是用三拍子。一連串不同長短的拍子組合在一起就形成節奏。節奏能激發情緒，使人不由自主地在身體動作上與音樂共鳴。簡單的說，節奏為聲音長短強弱的變化，有如脈搏與心跳，帶來生命力，更有如作品的骨架。請試著分辨一些曲子，看是三拍還是四拍？要留意的是，有時不是由第一拍開始的嘞！

2.旋律

也叫「曲調」，是組織在一起音的線條，在音樂中占有最重要的地位，也是音樂內容最主要的表現手段；旋律是音樂的靈魂，是音樂的基礎，它表現音樂的全部或主要的思想。

不同的音高和不同時值的單音之連續進行就構成旋律，旋律又將所有的音樂基本要素結合在一起，成為完整的整體。一般聽音樂的人，主要是依靠旋律來辨認一首樂曲，旋律能連續不斷地引導聽者自始至終聽完整首樂曲的一條線索。請聽聖桑的《天鵝》，試著跟隨大提琴的聲音（比較低沉的聲音），體會一下旋律流暢之美。若能體會「樂句」（音樂的句子）的組成，更能掌握旋律之美。

3.和聲

　　和聲是由兩條以上的旋律線交織而成，形成垂直結構，使音樂更有立體感，並產生豐富的音質。它能改變聲音的效果而形成另一種美感。感受和聲與齊唱的差別，更能體會和聲所帶來飽滿豐富的效果。

4.音色

　　音色是指聲音的特色，不同的樂器與人聲均有其獨特的音色，可造成變化和對比，而不同聲音的特色，表達出作品的韻味與風情。比較一下由男高音、男低音、女高音、女低音演唱的歌曲，必能清楚分辨音色的不同。

名人語錄

生命的每一個片段
都需要有如音樂般的和聲與節奏

柏拉圖

MEMO

學習單 ♪♫♪

1. 想要聽出音樂在說什麼故事，是屬於哪一種欣賞層次？

2. 提升音樂欣賞力方式中，對你來說較容易實行的是哪一項？

3. 你希望對哪一種音樂的分類有更多瞭解？

4. 你對哪一種音樂組成要素最有興趣？

5. 說一下「聽」與「欣賞」的不同？

Chapter 3

表演的媒介

第一節　認識西洋樂器

第二節　東方傳統樂器家族

第一節・認識西洋樂器

在音樂的領域裡，樂器是製造聲音、產生音樂的工具，更是表演的媒介。演奏家、作曲家需要充分的掌握樂器的特性，才能有好的表現。古典音樂裡常見的樂器可分為弦樂器、木管樂器、銅管樂器、敲擊樂器和鍵盤樂器。

一、弦樂家族

弦樂家族中包括了小提琴、中提琴、大提琴、低音提琴。

1.小提琴 (Violin)

小提琴是提琴家族中長得最小，聲音卻最高的高音樂器，也是最受人喜愛的一種弦樂器。琴的正上面有四條琴弦，以弓摩擦琴弦發出聲音。琴弦也可以用撥的來發聲，叫撥弦；而用弓在琴弦上拉過來拉過去的發出聲音，聽起來比較長、比較大聲的則叫長弓。

小提琴家演奏時，把小提琴夾在脖子和肩膀之間，用左手撐住樂器，右手拿弓，用左手手指壓琴弦來控制音高。小提琴的音色美，變化豐富，它還是所有管弦樂器中最耐聽的一種樂器。它的演奏技巧，變化無窮，使它的抒情力可以達到令人如醉如癡的境界。請聽克萊斯勒的《愛之喜》小提琴曲。

克萊斯勒留下不少的小提琴小品，到今天還是非常受到喜愛。在克萊斯勒年輕的時候擔心自己名氣不夠大，世人不願接受他的作品，所以他曾模仿古典浪漫時期音樂家的風格，創作許多樂曲，並將樂曲註上知名音樂家的名字，使得他的作品可以迅速地廣為流傳。他也寫下貝多芬及布拉姆斯小提琴協奏曲中的裝飾奏(Cadenza)，成為今天小提琴家最常演奏的版本。

《愛之喜》是一首具有維也納古典民謠風格的圓舞曲，3/4拍子，C大調。明朗快活而又光輝燦爛的主部主題首先出現，然後進入旋律流利的副主題—實際上是主部主題的變奏形式；樂曲的中段徐緩而寧靜，與光輝的主部主題形成鮮明的對比，然後再回到主旋律，全曲為維也納固有的圓舞曲形式，小提琴演奏在光輝中帶厚重、力強的變化，給人以全新的感覺，是另一首小品《愛之悲》的姊妹篇。

2.中提琴（Viola）

中提琴是介於小提琴和大提琴之間的弦樂器。在管弦樂的合奏中，撇開中提琴的獨奏和整組之齊奏不談，就非得有它在中間聲部充實和支持和聲。它的常用音域和豐富的音色，恰好和一般的人聲相仿，又最接近人的自然聲音，形成它獨特的優點。中提琴所演奏出的聲音富有感性，並具有感染力與親和力。

3.大提琴（Cello）

大提琴的音域廣闊，是提琴家族中的低音樂器，幾乎達到四個八度，可以粗略分為高、中、低三個音區。在高音區強奏時，非常熱情和強烈；中音區開朗暢流，灑脫明快；低音區則寬廣而豐沛，深沉中充滿夢幻感，有詩意之美。因它具有的特殊表現力，深獲許多作曲家與演奏家的喜愛。請聽巴哈的《第一號無伴奏大提琴組曲—庫朗舞曲》中大提琴那溫暖的聲音。

4.低音大提琴（Double Bass）

低音提琴的聲音深沉厚實、沉重豐滿，是提琴家族中的最低音樂器，也是管弦樂中不可或缺的素材。低音提琴的演奏技術和大提琴相仿，多半是擔任和聲低音的角色。聖桑《動物狂歡節》中的〈大象〉是很著名的低音提琴代表樂曲。

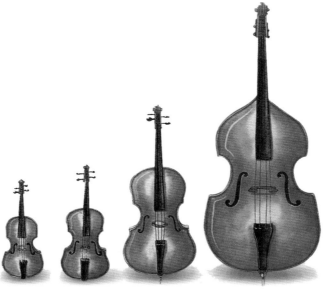

■由左向右，依序為小提琴、中提琴、大提琴與低音大提琴

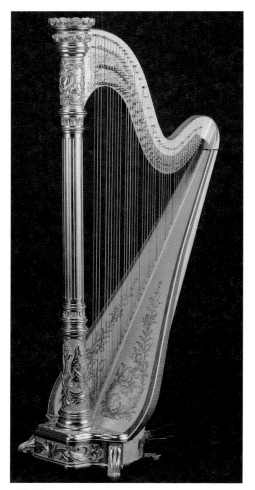

■豎琴

■早期的吉他

5.豎琴（Harp）

　　歸屬於弦樂器中的撥弦樂器。豎琴的共鳴箱大而厚，加上琴弦和調弦的機械裝置，重達數十公斤，是一件大型樂器。豎琴是一種比較貴族化的樂器，非常嬌嫩，對於溫度和濕度極為敏感。豎琴的音色清朗、美妙，引人入勝，帶給人餘音裊繞之感，樂曲中常用它來表現水波、清風等。柴可夫斯基的《花之圓舞曲》開始的序奏，有一段豎琴的演奏，輕盈引人。

6.吉他（Guitar）

　　吉他是一種撥弦樂器，又稱六弦琴，它的發音和演奏方式，有些像我們的傳統樂器琵琶。吉他所發出的音要比記譜音低一個八度。它的歷史幾乎可以推演到五千年前的埃及法老；傳入西班牙後，至今已演變成西班牙的「國家樂器」，並且因而產生很多偉大的吉他大師或演奏家。由於可以輕易地奏出各種和弦，常用來伴奏民歌、民謠，也適合獨奏或自彈自唱。更因它的柔美音色及容易上手的技巧，成為年輕人最喜愛的樂器之一。請欣賞吉他改編版的《第一號無伴奏小提琴奏鳴曲第四樂章─急板》，看看和小提琴的音色有什麼差別？

二、木管樂器

　　木管樂器傳統上用木材製造而成，經過好幾世紀的改良之後，木管樂器也出現其他材質，不過發音的原理是不變的。一般來說，木管樂器發音可分為直接吹氣、通過雙簧吹氣與通過單簧吹氣的振動發音方式。

1.短笛（Piccolo）

　　短笛是管弦樂團中最高音的木管樂器。構造和外形比長笛短而細，因此吹奏時振動數也增加，發音自然就增高。短笛的音色，由於其全部音域的偏高，有明朗清澈之感，使得作曲家或編曲家們常常捨其低音而採用較高音域的表現。它的聲音光亮尖銳，高亢嘹亮，具有極強的貫穿力，常扮演樂團中高音區增加亮度和裝飾的重要角色。

2.長笛（Flute）

　　屬於高音木管樂器，因橫吹而又稱為橫笛。早期長笛的材料是竹子或木料，現代的長笛大都用合金製成，名家用的長笛甚至以K金打造，演奏時在舞台上金光閃閃，增加了視覺享受。長笛的演奏姿態優美，音色澄清、透明和純潔，還有一點嬌滴滴的情調。而悠揚的笛聲，常常可以帶著欣賞者的心靈，乘著笛聲的翅膀，向著夢境飛翔。聖桑《動物狂歡節》中的〈鳥籠〉就是用長笛來代表。聽一下巴哈的《E小調長笛奏鳴曲》第三樂章那輕盈的音色，難怪受到喜愛。

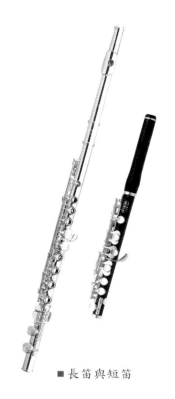

■ 長笛與短笛

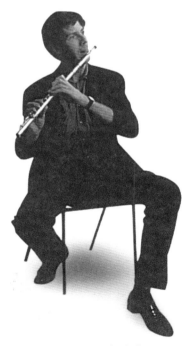

■ 長笛的吹奏姿態

3.單簧管（Clarinet）

它的發音特色是依靠吹口處的一個簧片（通常稱為蘆竹片）振動，所以稱作單簧管。因直著吹，也稱豎笛；又因為管身大都以黑色烏木製成，也稱作黑管。演奏可達到三個半八度以上，而且高、中、低音都能具備，表現度很高。推薦莫札特的單簧管協奏曲，尤其是第二樂章，是一首優美的單簧管作品。

4.雙簧管（Oboe）

因為發音的吹口部分用二個蘆竹片合成，而稱為雙簧管。它的兩個簧片必須輕含在口唇中而得不到任何支持，兩手運指不容易，吹奏時氣又不能用太多，所以是比較難演奏的木管樂器。雙簧管經調整好以後，它的音高不容易改變，而且音色突出，因此從海頓時代起，它就是樂團在調音時的標準依據。

雙簧管的音色常給人純樸無華的感覺，大多數的雙簧管獨奏作品，都會運用它的音色去表達牧歌式的田園色彩，或是表現詩意。可以聽聽普羅高菲夫《彼得與狼》中以雙簧管的音色代表「鴨子」。

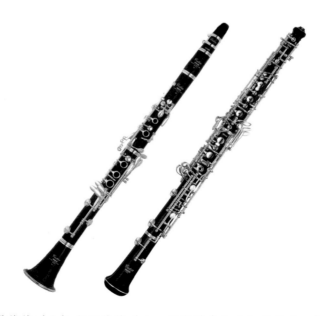

■單簧管（左）與雙簧管（右；演奏時會加上細長的吹口）

5.低音管（Bassoon）

　　又稱為巴松管，是一種中低音的雙簧木管樂器，相當於一位優秀的男中音歌唱家，卻又能演唱寬厚的低音。它的音色，整體而論，具有一種深沉又悠閒的意味，由於很能表現跳躍的技巧，帶來生動活潑而有趣的演奏特色，被戲稱為樂團中的「丑角」，扮演著特別的角色。可以欣賞普羅高菲夫《彼得與狼》中，以低音管的音色代表「祖父」。

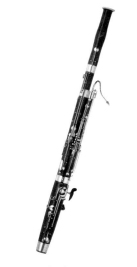
■ 低音管（木管中的
　低音樂器）

6.薩克斯風（Saxphone）

　　一提到它的名詞，有些人可能就會立刻聯想到它是爵士音樂中常用的一種樂器。其實，在爵士音樂的發展過程中，差不多每一種管弦樂團中的樂器都曾被使用於爵士音樂中。後來因為有些樂器無法有效地表現爵士樂所需要的特色，就逐漸被排除，只剩下小號、長號、豎笛、薩克斯風、低音提琴、鋼琴和鼓等。薩克斯風於1846年才設計推出的，所以在一些流傳較廣的古典名曲中，幾乎都沒有它的聲音。

　　薩克斯風和其他木管樂器一樣，具有優異的性能，它可以獨奏各類抒情或技巧性的音樂，又能在樂團中扮演襯托和支持的角色。近來薩克斯風因其美妙的聲音，開始被廣泛的使用於各類音樂中。在穆索斯基的《展覽會之畫組曲》的〈城堡〉中，可以欣賞到薩克斯風的音色。

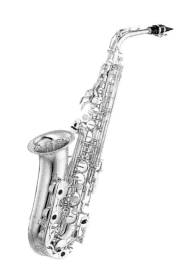
■ 音色特殊的薩克斯風

三、銅管樂器

　　銅管樂器的主要成員包括了小號、短號、法國號、伸縮號以及低音號等。它們之間的共同特色除了都是用金屬製成之外，每一種銅管樂器管身的末端有很像「牽牛花」狀的開口，並有一個漏斗形的吹嘴。

1.小號（Trumpet）

　　小號的音色具有強烈的號角色彩，聽起來可使人振奮。它可以獨奏或重奏，可以演奏輝煌的號召性音樂，也可以演奏寬廣、抒情或技巧難度大的裝飾性音樂。小號的聲音很容易與其他樂器的音色融合在一起。可以欣賞韋瓦第的雙小號協奏曲所呈現明亮的音色。

2.長號（Trombone）

　　長號的聲音在強奏時顯得宏亮輝煌，弱奏時又相當圓潤柔和，它的聲音很容易與其他樂器的音色融合。長號的滑音很有特色，運用得當時可增添樂團音響的色彩。長號也可以產生風趣、幽默、奇特的音效，滑音更可以模仿飛機、警報聲等特殊效果。

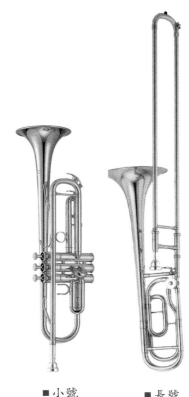

■ 小號　　■ 長號

3.法國號（French Horn）

　　法國號可以獨奏或重奏，不但可以演奏技巧較為複雜的裝飾性或抒情而寬廣的樂段，也可以演奏輝煌而雄壯的號角式樂句。在樂團中，它成為木管與弦樂器的橋樑，更是管弦樂團、管樂隊以及木管五重奏的組成樂器。普羅高菲夫《彼得與狼》中，狼的代表樂器就是法國號。

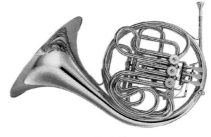

■ 法國號

4.低音號（Tuba）

　　低音號是管樂隊中的低音樂器，雖然很少擔任獨奏，但有時會在樂曲中來一段過門的獨奏。它的發音管粗而長，在演奏中需要適時的提前發音，以便與其他樂器發音一

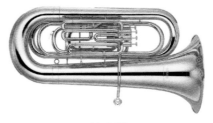

■ 低音號

致。在吹奏樂器中，低音號的耗氣量最大，不適合連續吹奏強烈的長音。霍爾斯特的《F大調第二組曲》中有低音號的演奏。

四、敲擊樂器

敲擊樂器可說是最古老的樂器，因為只要是可以敲打出聲音的東西，都可以做成敲擊樂器。現代的敲擊樂器，不論在種類、數量和效果上，均已被廣泛的嘗試、探討而獲得輝煌的成就。例如製造或強化激動、緊張、紊亂、急躁、恐怖、神祕，以及許多難以形容的氣氛和效果等，均需要借重敲擊樂器。特別是在又長又大的樂曲中，要營造宏大激動的高潮時，更是非有敲擊樂器不可！在製造戲劇效果，吸引聽眾的注意，或是撼動人的情緒上，敲擊樂器的運用常有畫龍點睛的效果。

敲擊樂器組中的樂器，種類繁多，不勝枚舉，通常分為有固定音高打擊樂器與無固定音高打擊樂器。有固定音高打擊樂器，包括：定音鼓、鐵琴、木琴、管鐘琴等。而無固定音高打擊樂器，此類樂器沒有音高的改變，例如：小鼓、大鼓、銅鈸、三角鐵、鈴鼓、鑼、響板、木魚、齒輪器、刮板、牛鈴、嘎嘎器、警報器、拍板、馬鞭、鳥鳴器等。以下分別介紹之：

1.定音鼓（Timpani）

是敲擊樂器中最重要的一種樂器，形狀像農村中早年使用的大鍋。演奏時依照作曲家在樂譜上之設定，將鼓音調整至指定的高度，故名之為定音鼓。定音鼓的音色，依其尺寸之大小而略有不同，一般而言，比我們常聽到的大鼓聲更宏大、響亮和有共鳴感；當用雙槌極強的輪擊時，更有雷鳴似的聲勢。理察·史特勞斯的《查拉圖司特如是說》的序奏樂曲的開始就使用了不少定音鼓。

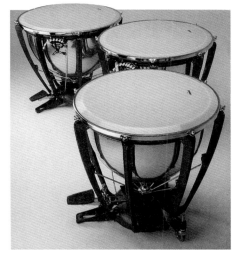

■ 定音鼓

2.木琴（Xylophone）

　　木琴是一種很古老的樂器，現代尚可在較落後或半開化的地區，發現到類似的原始型木琴。它是由一組長短不同的硬木條所組成，排成二列，和鋼琴上的白鍵與黑鍵的關係相似。現代品質較好之木琴，在每一根木條下方均附裝一支金屬製的共鳴管，不僅可以改良音色，還能使它的聲音更持久一些。一般演奏時使用兩支硬頭槌輪流敲擊，特別需要時也可以同時用四支（每手握兩支槌）擊出和弦。

　　木琴的種類很多，有小至只有十幾個音；小學生們用的木琴，大至將近四十個音的演奏木琴。有一種外型和一般木琴很相似的中南美洲木琴，叫做馬林巴木琴(Marimba)，它的音域更廣，差不多有五十個音，屬於超大型的木琴。

　　木琴的音色有乾枯、生硬、空洞和清脆之感，是樂團中很特別的一種聲音。作曲家大都將木琴使用於俏皮、輕快、詼諧的表現方式。

■立式木琴

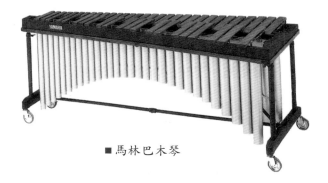

■馬林巴木琴

3.鐵琴（Glockenspiel）

　　外形和木琴類似，只是用鋼條代替木條而已。鐵琴的種類很複雜，主要可以分為三類：

(1) 豎式鐵琴：這一型可供攜帶，能使用於行進演奏的管樂隊中。用於室內音樂會時，也可安置於特製的架子上。演奏時通常僅以一支硬頭槌敲擊鋼條而發音，很多人習慣稱其為鐘琴。

(2) 平式鐵琴：全部金屬棒平放於架上，和簡單的木琴相似，大都用於管弦樂團中；演奏時用兩支硬木頭或金屬頭槌敲擊。

(3) 立式鐵琴：型式和第二種相似，音域較廣，約有三十根以上的鋼條。但在每支金屬棒下附裝一支共鳴管，使聲音更豐滿延長一些。在管弦樂團中已逐漸取代上述第二類平式鐵琴。

　　鐵琴之音色，有如鐘聲，鮮明、響亮、富有光彩，似銀鈴般的優美，演奏滑音時華彩而有亮晶晶的感覺。

■ 豎式鐵琴

■ 平式鐵琴

4.管鐘琴 (Chimes 或 Bells)

　　現代管鐘琴是由長短不同的圓柱形金屬管子組成，標準的管鐘琴約有十八根管子，懸掛在一個架子上，並有制音踏板裝置，以便能控制它震動的時間。演奏時用軟性槌敲擊金屬管的上端，擊出的聲音比真正的鐘聲清澈。世界最大的鐘樂是紐約河邊教堂 (Riverside Church) 塔樓的六十四個鐘，可以奏出複雜的樂曲。管鐘琴的音色優美、澄清、純潔，富有莊嚴的氣氛和宗教意味，是對人類心靈最有感染力的一種音色，很容易激發聆聽者內心深處的共鳴。

■ 聲音清澈的管鐘琴

5.小鼓 (Side Drum)

　　小鼓是無調打擊樂器，完全依靠它所擊奏出之節奏音形來表現其獨特的技藝和效果。它的聲音高、脆、短促，在節奏鮮明的樂曲或需要驚心動魄的表現中，常能帶出壯麗燦爛的效果。

6.大鼓 (Bass Drum)

　　大鼓的體積龐大，是大家熟知的敲擊樂器之一。各國都有類似大鼓的樂器，在遊行及慶祝活動中常看到大鼓熱鬧可愛的一面。現代管弦樂團中之大鼓，音色深沉而厚實，常用來加強節奏、氣氛和色彩。

7.銅鈸 (Cymbals)

　　也稱為鐃鈸，現代各種樂團中都用到銅鈸，它的質料、製造過程和尺寸大小，直接影響到音色。一副好的銅鈸所擊出之聲音，響亮、燦爛明快、共鳴好、持續力強。在合奏中它是有效的音色材料，運用在各種特強效果中，或是表現高潮的瞬間，常帶來雷霆萬鈞的氣勢。

8.鑼 (Gong 或 Tam-tam)

　　鑼有各種大小不同的尺寸，因為它的製造，大都用整塊銅片錘擊而成，音質之控制並不容易，因此好鑼與劣鑼的音色差異極大。有些歐美的作曲家在涉及中國或東方標題的音樂時，就常以鑼聲來加強所期盼的東方氣氛。在「青少年管弦樂入門」的介紹中，就包括「鑼」這項樂器。

🎹 五、鍵盤樂器

　　早期鍵盤樂器歸屬於敲擊樂器中，之後才有鍵盤樂器類區隔出來。

1.鋼琴 (Piano)

　　鋼琴是以琴錘擊弦方式發聲，它的音域標準是八十八個音（鍵），比任何管弦樂器來得廣闊。它的音色優美，彈奏時的音量可以輕如耳語或強如雷鳴。由於音域

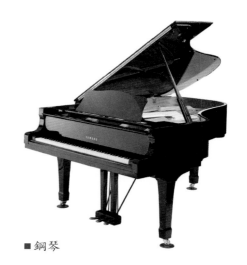

■鋼琴

廣、音量大、音色美、和聲豐富，幾乎可以作全能的表現，因此鋼琴被稱為「樂器之王」。有不少作曲家就將鋼琴視為一個小型的樂團呢！

　　一般在家庭或小型教室常見的為直立式鋼琴，平台鋼琴則較多用於演奏廳或大禮堂。由於鋼琴的普遍，不但鋼琴獨奏經常可見，獨唱或其他樂器獨奏的演出，也都把鋼琴當成最佳的伴奏樂器。貝多芬的《給愛麗絲》應該是大家最熟悉的鋼琴曲了！

2.大鍵琴 (Harpsichord)

　　由於大鍵琴以弦撥撥弦的方式發聲，因此聲音很小，音色也不如現代樂器清晰。它的弦撥在撥弦時的力量很微弱，故配置採用低張力的琴弦、薄響板、小音柱、輕音箱、一端栓在音箱上的輕琴弦，來獲得最佳的聲音，這也成為傳統大鍵琴獨有的特徵。

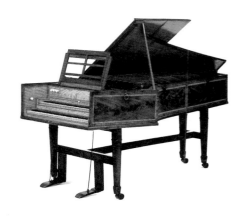

■ 大鍵琴

　　大鍵琴屬於比較古老的鍵盤樂器，1880年以後，這種樂器有復古的趨勢，尤其適合演出巴洛克時期的作品。請欣賞巴哈《為大鍵琴、長笛、小提琴所作的協奏曲》第二樂章適切的慢板，在開始的長笛之後出現的微弱音量，有些泛音感覺的，就是大鍵琴的音色。

3.管風琴 (Organ)

　　管風琴是歷史悠久的古老樂器，大約產生於西元前二百年左右，有多種類型。其共同特徵是風箱將空氣注入琴箱，演奏者用手指或雙腳操作鍵盤施加壓力，使空氣進入不同長度和管徑的金屬或木製的音管中，從而奏出樂音。音域寬廣，有雄偉

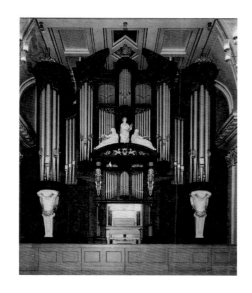

■ 管風琴

磅礴的氣勢，能帶來蕭穆莊嚴的氣氛。它豐富的和聲絕不遜色於一支管弦樂隊，是最能激發人類對音樂產生敬畏之情的樂器，也是最具宗教色彩的樂器。

　　管風琴曾是純粹的宗教樂器，在很多歐洲國家，普通村鎮的教堂裡都有管風琴。目前臺灣約有三十幾台，最新的為輔仁大學於2019年及高雄衛武營國家藝術中心於2018年所購入的管風琴，若有機會可以去參觀一番。巴哈的《D小調觸技與復格》是非常著名的管風琴作品，更有恐怖片將這首樂曲作為製造效果的背景音樂，可以聽聽看。

4.手風琴（Accordion）

　　手風琴有如一架小型風琴，是以琴鍵垂直的方式掛在身上，左手推拉可以伸縮的風箱而使簧片發音，右手則按鍵以控制音高和長度。它的最大特色是在左手可以操作多至120個控制低音與和弦的小圓鈕，用以奏出伴奏之和弦，而手的推拉可以產生高壓力的風，演奏出明亮光彩迷人的音色。手風琴也是許多歐洲國家的民俗樂器。

樂曲欣賞

　　在介紹各類樂器之後，建議欣賞布瑞頓的《青少年管弦樂入門》影片，透過影片實際觀察樂器與演奏方式。

● 布瑞頓（Edward Benjamin Britten, 1913~1976）

　　英國作曲家、指揮家、鋼琴家布瑞頓生於洛斯托夫特（Lowestoft），父親是牙科醫生，母親是業餘歌唱家。布瑞頓自幼表現出音樂創作的天才，5歲即開始嘗試作曲。

　　後來跟隨名師學習鋼琴與作曲，並進入音樂學院。不斷的嘗試，直到發表《簡易交響曲》才開始嶄露頭角，並躋身於優秀作曲家之列。布瑞頓是一位多產的作曲家，他的音樂豐富多采，且風格各不相同。他能寫現代的不協和的音樂，又能在音樂中展現中世紀的氣氛；他寫過豪華壯麗和具有儀式氣氛的作品，又常以一種富有魅力的簡樸單純的筆觸寫作；他還能在大型合唱作品中構築起複雜的複調結構。

　　《青少年管弦樂入門》，是布瑞頓專門為青少年欣賞、瞭解管弦樂而作的一首啟蒙性的交響音樂作品，完成於 1945年。作者採用他所欣賞的前輩作曲家亨利・普賽

爾（H. Purcell)的戲劇音樂《摩爾人的復仇》中的一個音樂主題寫成。雖然以現在的眼光看來，拍攝的不夠花俏，但卻是多年以來，在短時間當中就能提供對西洋樂器有一個完整瞭解的最佳引導。

●《青少年管弦樂入門》

樂曲以合奏開始，接著以各類樂器群為單位，分別針對每個樂器逐一作介紹並演出一段變奏。介紹的次序為：

1.木管：長笛、短笛、雙簧管、單簧管、低音管。

2.弦樂：小提琴、中提琴、大提琴、低音提琴。

3.銅管：法國號、小號、長號、低音號。

4.敲擊樂器：定音鼓、大鼓、小鼓、鑼、鈸、木琴、三角鐵等。

在分別介紹之後，以燦爛明亮的合奏結束整曲。

這個作品是以錄影帶的方式拍攝，建議以觀賞取代聆聽。如此能同時呈現樂器、音色與演奏方式，一舉數得。

譜例：普賽爾的主題

Allegro maestoso e largamente

Allegro molto

名人語錄

音樂無法用言語形容
而它也不可能沉默

雨果(1802-1885)

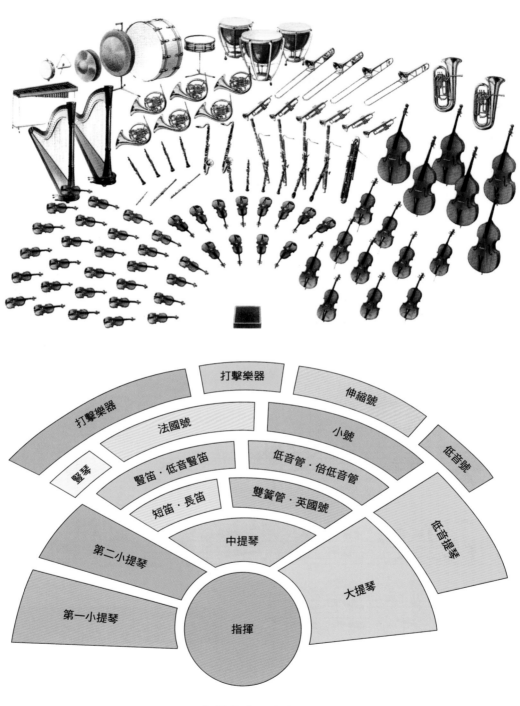

■ 交響樂團位置圖

第二節・東方傳統樂器家族

西方的管弦樂團是由弦樂、管樂、敲擊樂組合成的，而東方的樂器就是由絲、竹、敲擊樂器組成的。

所謂的絲樂器就是有弦的樂器，用弓拉的，例如像胡琴、二胡、高胡、革胡。竹樂器就是管樂器，用吹的，例如蕭、曲笛、梆笛、笙等。另外，傳統樂器中的敲擊樂器也很多，有許多西方樂團也使用東方的敲擊樂器。

一、弦樂器

可細分為擦弦樂器、彈撥樂器、擊弦樂器。

（一）擦弦樂器

以弓擦弦而發聲，流傳最廣、最具代表性的擦弦樂器為二胡。

二胡

二胡因為曾流行於江南，又稱南胡。胡琴的原理與提琴家族很類似，只是胡琴（二胡）是豎直放在膝蓋上拉，而小提琴是夾在肩膀與脖子之間拉；二胡是兩條弦，而小提琴有四條弦。它的音色幽雅含蓄帶著微微的哀怨，特別適合詮釋以傳統故事為內容或背景之音樂。同家族中還有高音的高胡、中音的中胡、低音的革胡與倍革胡等等。《二泉映月》是著名的胡琴作品。

（二）彈撥樂器

彈撥樂器是用手指或撥子撥弦的樂器總稱。彈撥樂器種類繁多，目前國樂團中最常用的樂器有琵琶、柳葉琴、箏、阮和三弦。

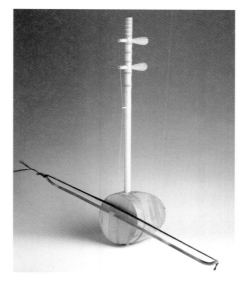

■二胡為擦弦樂器的代表

1.琵琶

　　演奏方法最初用木撥彈奏，唐代中葉改用手指，彈奏技巧經長期發展，日趨複雜，具有豐富的表現色彩，表現力也很豐富。除做為演奏、重奏、合奏等純樂器的形式出現外，在戲曲、曲藝、歌唱等伴奏樂隊中也廣泛地被應用，著名獨奏樂曲有《春江花月夜》、《十面埋伏》等。

2.古箏

　　古箏因弦線的不同（絲弦、金屬弦），音色有純樸、典雅和清脆、明快的分別。箏的表現層次獨特而豐富，從古典優雅至激烈高亢的風格都善於表達，技巧多樣，韻味濃郁，著名獨奏樂曲有《漁舟唱晚》。

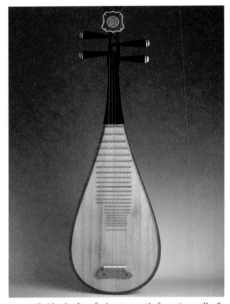

■以琵琶演奏《十面埋伏》可以感受何謂「扣人心弦」

3.柳葉琴

　　柳葉琴因形如柳葉而得名，狀如小型琵琶。經改革後為四弦，音域寬廣、半音齊全、音色優美，是國樂團中彈撥組的高音聲部。音域相等於小提琴，寬達四組八度。其低音區的發音渾厚結實，中音區圓潤柔和，高音區清脆明亮、穿透力強，表現手法豐富多采，常被用作獨奏。

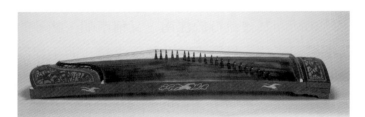

■古箏的音色常帶來行雲流水之意境

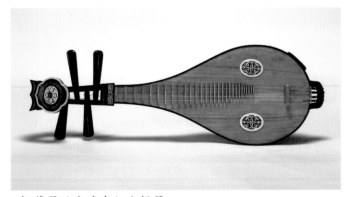

■柳葉琴的音域有如小提琴

4.三弦

　　早期，在民間說唱音樂中，三弦均為主要伴奏樂器，由於其聲音鏗鏘有力，在樂隊合奏中，也常用來加強節奏效果。此外三弦也是一種極富特色的獨奏樂器。

■三弦可視為早期的民俗樂器

5.阮

　　古稱秦琵琶或月琴，相傳晉時竹林七賢中的阮咸善彈此樂器，故又名「阮咸」。阮經改良後，現有大、中、小，就是低、中、高音阮之分。以往在民間戲曲及說唱樂中常見，現代國樂團合奏中則多參與伴奏。目前最常用的為中阮及大阮。阮的音色圓潤豐厚，是樂隊中主要的中音及次中音彈撥樂器，也是在合奏、重奏、伴奏中不可缺少的樂器。

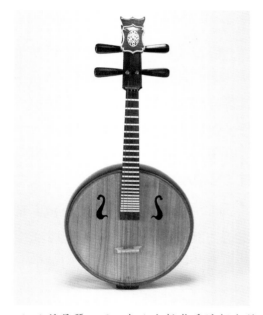
■阮又稱月琴，而一般人也較熟悉這個名稱

（三）擊弦樂器

揚琴

　　是指用琴竹擊弦而發音的樂器，揚琴為代表。揚琴原來流傳於波斯、阿拉伯一帶。約在明代才由波斯一帶傳入中國。揚琴具有清脆的音色，寬廣的音域，又可同時演奏出和音及快速琶音，在合奏中是極為重要的樂器，獨奏方面也很有特色與表現。《將軍令》以揚琴演奏聽來特別優美。

■揚琴為擊弦樂器之代表

二、吹管樂器

　　由以往至今，在民間婚喪喜慶及民俗節日中，吹管樂器是常見的主要樂器。吹管樂器起源甚早，據說石器時代的「塤」即為吹管樂器的前身。常見的吹管樂器包括笛子、簫、嗩吶、笙等。

1.笛子

　　古稱「橫吹」，傳統上為竹製，有六個按音孔，一個吹孔和一個膜孔。吹奏時，由竹管內空氣柱的震動而發音。類型繁多，主要分為曲笛與梆笛兩種。

　　梆笛（短膜笛）常用於戲曲梆子腔音樂的伴奏及北方民間器樂合奏。其管身略短，管徑略小但音色高亢明亮，善於表現活潑跳動的節奏，演奏上以用舌的技巧為特長。著名獨奏曲有《喜相逢》。

　　曲笛（長膜笛）常用於崑曲伴奏及南方民間器樂合奏。音調渾厚圓潤，柔美流暢，演奏上以用氣的技巧為特長。《姑蘇行》為著名獨奏曲。

■笛的音色討喜，攜帶方便，一直受到喜愛

2.簫

　　亦稱洞簫。形狀與笛相似，但簫和笛最大的不同，在於最上的一孔是在管身後面，而且是直吹，定調不一。音由管的長度來決定，管長的聲音低而沉，管短的則比較清脆。簫的音色悠揚又低迴，以紫竹做的最佳，竹節以五節至九節最優。《春江花月夜》為代表樂曲。

■以簫來表現滄涼、孤寂最具韻味

3.笙

笙的音色清脆明亮，是善於演奏和聲效果的管樂器。無論在表現旋律及和聲、節奏變化方面都有其特色，可調和各組樂器的音色，潤飾和軟化某些樂器的個性。著名協奏曲有《孔雀》等。

4.嗩吶

嗩吶源於波斯（今伊朗）、阿拉伯一帶。低音嗩吶音色蒼勁蕭穆；中音嗩吶音色挺拔宏亮；高音嗩吶音色則尖銳高亢。嗩吶常於民間節慶、婚、喪、嫁、娶、寺廟祭典等場合中擔任主奏樂器。它既是一種具有豐富表現力、濃郁民間色彩的獨奏樂器，在合奏中也能製造出氣勢磅礴的效果。著名獨奏曲有《百鳥朝鳳》。

■隨著笙的改良，吹奏較以往容易

■嗩吶嘹亮特殊的音色，使人很容易分辨

三、敲擊樂器

國樂樂器中，敲擊樂器歷史最悠久，而且占有重要的地位。在傳統上若依製造材料來分，可分為金屬、竹木和皮革等三種。它們的演奏技能和表現力極為豐富，音響具有特色，不僅使樂曲的節奏鮮明強烈，且具有極深刻的感染力與濃厚的民族色彩。

1.皮革類的大鼓、小鼓

大鼓又稱大堂鼓，是鼓類樂器中形體最大的。平時大鼓置於木架上演奏，鼓手常用兩根木槌敲擊發音，由鼓中心到邊緣所發的音色各不相同，有豐富的表現力，可用於器樂獨奏、重奏、合奏、舞蹈和戲曲伴奏。舞龍舞獅或龍舟競賽常可見到大鼓表現出熱鬧的一面。小鼓形狀與大鼓相似，發音堅實而有彈性。

■小鼓常在傳統說唱藝術中擔任要角

■大鼓一旦鼓聲響起，氣勢立即呈現

2.金屬類的大鑼、小鑼、大鈸、小鈸

大鑼以銅製成，圓形面平，中間有一圓臍，一般尺寸以外圍直徑40~42公分為度。小鑼外圍直徑約為22公分，深2公分，中心拱出的打擊面較小，約7公分，音色清脆而帶有詼諧的色彩。

■大鑼演奏雖是點到為止，卻帶出畫龍點睛之效果

■ 小鈸在京劇中經常使用

　　大鈸又叫大鑔，邊緣微微向後翻起，直徑在24公分以上，民間鑼鼓隊中使用的大鈸則在50公分左右，重達3公斤以上。演奏時足以驚心動魄。小鈸又叫小鑔，直徑約4寸，發音清脆爽朗，與小鑼配合使用，可表現喜悅輕巧的情緒。民間迎神賽會、舞獅舞龍中，都缺少不了鑼、鈸。

3.竹木類的木魚、竹板

　　響板又叫拍板，與木魚都是打節拍的樂器，較大的木魚發音低，與響板一起使用時，可用小木魚打輕拍，響板打重拍。

■ 響板（左）與木魚（右）因不同尺寸、木類，發出聲音也不相同。除了節奏的表現，也讓人聯想到古裝電影中的打更人

　　敲擊樂器在演奏中不但表現節奏，更能製造氣氛，增加活力，達到畫龍點睛之效。

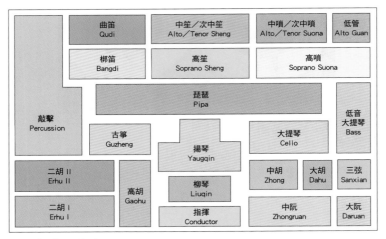

曲笛 Qudi	中笙／次中笙 Alto／Tenor Sheng	中嗩／次中嗩 Alto／Tenor Suona	低管 Alto Guan

敲擊 Percussion
梆笛 Bangdi
高笙 Soprano Sheng
高嗩 Soprano Suona
琵琶 Pipa
低音大提琴 Bass
古箏 Guzheng
揚琴 Yauqqin
大提琴 Cello
二胡 II Erhu II
柳琴 Liuqin
中胡 Zhong
大胡 Dahu
三弦 Sanxian
高胡 Gaohu
二胡 I Erhu I
指揮 Conductor
中阮 Zhongruan
大阮 Daruan

■ 國樂團位置圖

樂曲欣賞

　　為了適應社會變遷，音樂家中有不少創作以西洋樂器演奏，但具有中國思想或東方取材的作品。傳統國樂團也有以傳統樂器演奏流行樂曲，將傳統樂曲加入現代元素或改編等呈現方式；不同的方式乃是要讓傳統樂器與樂曲更有生命力、更貼近愛樂者。

　　無論「西樂中奏」、「中樂西奏」或保持「中樂中奏」，以寬廣的眼光、包容的態度，多鼓勵與欣賞，恐怕就是一種正面的回應。如果願意接觸這一類音樂，由以下所介紹的樂曲，會發現各有其巧妙、吸引人之處。

● 馬水龍：《梆笛協奏曲》序曲／第一主題

　　梆笛具有清麗、優雅、細緻、活潑而明亮的音質，符合所謂的絲竹之美，能確切表達出江南煙雨朦朧般的詩情，也能展現出平原山川遼闊與壯碩的氣勢。作曲家將這兩種感受，表現在音樂中。一個輕快，一個博大，構成一股衝擊力，並展現特色。

　　這首《梆笛協奏曲》常被運用於媒體的配樂中，使得聽起來特別熟悉與親切。

● 馬水龍：《廖添丁》序曲

　　本組曲改編自舞台劇《廖添丁》，為1979年受雲門舞集委託的作品。除了序曲之外，分為五個樂章，每個樂章的形式與結構，都與劇情發展有關。作者藉由廖添丁的各種傳說以及劇情，將廖添丁內心的氣慨、悲壯與行俠仗義時輕鬆詼諧的一面，運用兩個不同的主題來表示，對比式的呈現手法，很能吸引聽者。

● 屈文中：〈凱歌〉，選自《十面埋伏》

　　《十面埋伏》是一首琵琶大曲，取自劉邦、項羽「垓下之戰」的歷史故事。這首類似交響詩的作品，是在琵琶古曲的基礎上加以整理、改編而成。〈凱歌〉生動的描繪「垓下之戰」浩大的場景以及勝利的欣喜。以現代管弦樂的音響，賦予古曲新的面貌，手法上不但東西併用，而且取材與表現方式也是融合古今，是將不同音樂元素結合的例子。

> **名人語錄**
>
> 音樂就像大海一般
> 而樂器就像是海洋上的小島
> 要讓音樂演奏得動聽
> 就必須深入瞭解音樂
> 　　塞戈維亞(Andres Segovia)

MEMO

學習單 ♪♫♪

1. 你最喜歡的西方樂器為何？

2. 你偏好哪一類的樂器？

3. 你最喜歡的東方樂器為何？

4. 如果有機會學，你希望能學習什麼樂器？

5. 請形容一下，當你聽到最喜歡的西方樂器的有什麼感覺？

Chapter 4

隨身攜帶的
樂器—人聲

第一節　前 言

第二節　歌唱的影響

第三節　演唱的組合

第四節　關於唱歌

第五節　認識三大男高音

第一節・前言

　　在凸顯個人特色的現在，多才多藝似乎較以往受到肯定。有才藝的人在團體中較容易受到重視，人緣也較佳。其實對才藝的看重倒是件好事，不但豐富生活，也多了排憂解悶的方法。然而，一些音樂才藝的養成，需要時間的投資，有沒有比較簡便、快速的方法呢？當然有，因為我們的聲音就是一項樂器，方便攜帶，自己也較能掌握，而且隨時可以演唱。一般來說，大家都喜歡哼唱兩句；只要看看有機會唱歌時，很多人都拿著麥克風不放；洗澡時的哼唱更成為心情好的表現，就知道唱歌其實是我們的天性。

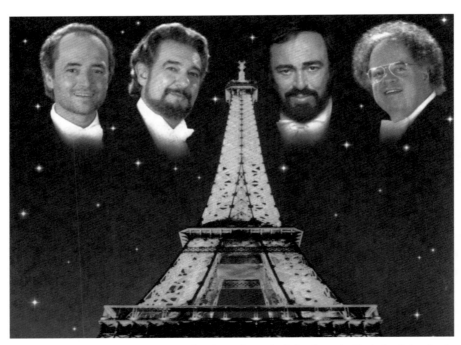

■ⓒdecca福茂唱片。卡列拉斯（左）、多明哥（左2）、帕華洛帝（右2）為世界知名的三大男高音。

第二節 · 歌唱的影響

1.舒展心情

　　心情或情緒的穩定，對各種年齡層都帶來不同程度的影響，但是無論哪一種心情，只要「願意」開口，那怕只是不成調的哼唱，都有助於轉移與抒發。特別是歌曲中的歌詞，或是使人心有戚戚焉，或是符合心情，都能達到相當作用，是一種最沒有「副作用」的轉換方式。而且在唱歌的過程與唱完之後，人會放鬆下來，對於因壓力而混亂的自律神經得以調整，抒解身心。

2.培養人際關係的媒介

　　無論是參加合唱團或是因為歌唱的組合，不但可擴大生活範圍、接觸許多同好，更因為需要合作與培養默契，而能較深入的接觸，進而成為朋友。另外，筆者針對大專生的研究中發現，聽或唱流行歌曲的一個重要原因是與人際關係的維繫有關。近來卡拉OK的演唱已經成為娛樂文化中的一環，而因為最容易接觸的就是流行歌曲，因此基本的唱歌技巧是有需要培養的。如果只能聽別人唱，是不符合年輕人喜愛表現的特性，因此需要培養會唱歌的能力。

3.有助於健康

　　研究顯示，如果唱歌的方法正確，充分利用身體各部分的肌肉和內臟，可以從而消耗大量體能，就如同做了運動一樣。在福田院長的研究中發現，唱了一首熱鬧的快歌，有如接近跑了一百公尺的消耗量，這對於想減肥但又不喜歡運動的人來說，是一個好消息。另外，唱歌時，如果正確的運用腹式呼吸法，橫隔膜的活動可以調節空氣的吸入和呼出量，肺容量能增加脂肪分解時所需的氧氣，使氧氣能充分地被吸收，有助脂肪的燃燒，促進新陳代謝，同時也可使腹部的肌肉結實。

> **名人語錄**
>
> 當你悶倦時，信口唱一首能抒發內心情感的歌或民謠小曲，會使你得到傾訴的暢快
>
> 羅曼羅蘭

第三節・演唱的組合

1.獨唱

因為由一個人演唱,因此對於歌曲的詮釋與個人技巧較為要求。

2.輪唱

基本上不分聲部,但間隔固定的小節,以不同的先後次序唱出相同的曲調。請以〈Row your boat〉這首歌,不必唱詞,用「啦啦啦」來試試看。

3.重唱

可以由二重唱到八重唱,有不同的組合,基本上一個人擔任一個聲部。例如四個人,就有四部,稱為四重唱。「重唱」比較要求各聲部的和諧與平衡。

4.齊唱

這是大家最熟悉的方式。集會時的國歌、校歌、會歌常以齊唱方式表現。除了整齊為最基本的要求之外,還應該在聲音上「多人如一人」,不過一般唱齊唱時就沒這麼講究了。

5.合唱

一般是由二部到四部為主,每個聲部兩人以上的組合。強調聲部之間的協調與融合。由於成員的組合不同,又分為:

(1) 同聲合唱:成員的性別或年齡相同,例如女聲合唱、男聲合唱、童聲合唱。

(2) 混聲合唱:由女聲與男聲共同組成,一般分為女高音部、女低音部、男高音部、男低音部四個聲部。一些大合唱曲、歌劇中的合唱曲多屬於這種組合。

在貝多芬第九交響曲「合唱」中,就可以欣賞到獨唱、重唱、混聲合唱的不同組合,值得欣賞一下。

6.無伴奏合唱

特別要介紹無伴奏合唱,近來越來越受到歡迎。無伴奏合唱(A cappella,阿卡胚拉)在美國黑人音樂的傳統中一直占有重要的地位。它常以混聲四部方式出現,沒有伴奏,純人聲的表演。是完全依靠歌者相互聆聽的默契以創造完美的合唱藝術。

第四節・關於唱歌

　　聲樂的學習與樂器的學習一樣，需要長時間的揣摩、訓練。在此暫且不談專業的聲樂訓練，僅就一些唱歌的基本概念與事項略加說明。

1.重要的唱歌姿勢

　　正確的姿勢至少可以使未經訓練的聲音自然呈現，而不會更難聽。唱歌的時候，能站不要坐，非坐不可時，請略挺腰坐直，避免駝腰、駝背。站立時雙腿與肩同寬，身體保持平衡，並記得使用「腹式呼吸法」。

2.「腹式呼吸法」

　　「腹式呼吸法」需要一些體會。想像古裝片中國王、大臣的豪邁笑聲，那就是運用丹田發出的。事實上當我們大笑時，也是由腹部用力的。因此，也有人稱為運用丹田呼吸。丹田約位於肚臍下方約一點五吋（也就是約三指幅寬的距離）的位置。如何運用丹田呢？比喻雖然不雅，但很傳神，就是想像「出恭」（上大號）的感覺！運用丹田跟使用體內內壓的感覺是蠻類似的！

　　試試看以下步驟，看能不能感覺到腹式呼吸與丹田的運用。

(1) 先將氣吸入丹田（腹部要感覺漲大）。

(2) 停止呼吸，憋一下氣（感覺丹田在支撐著）。

(3) 慢慢將氣吐出。

(4) 吐氣吐到完全沒有氣的地步。如此重覆數次，直到腹部有一點「酸」的感覺！那個會「酸」部位就是丹田了。

3.「腹式呼吸法」簡易練習

　　「腹式呼吸法」是唱歌的基本技巧，最簡單的練習，就是仰臥在地上或床上，在腹部放上一本較厚的書或電話簿，維持這樣的姿勢唱一首歌。注意腹部要略微上、下的起伏，每日練習一次，慢慢就會熟能生巧。

4.唱歌時，聲音會「高不成低不就」的原因

　　基本上高音與低音，是我們在唱歌時會使用的一種技巧，也是藉由我們的共鳴腔和聲帶所發出來的一種聲音，每一個人天生的音高都不同，所以在音域上也會不一樣。

　　其實每一個人天生的聲音特質皆因年齡、性別、環境等因素而有所不同，以性別來說，男性與女性本身的音域差別就很大，若以種類來區分，又有女高音、女中音、女低音、男高音、男中音、男低音等。若以音色來區分又包括戲劇型、抒情型、花腔型等不同類型。因此若音太高唱不上去，可以嘗試其他音域的歌曲，並從中找到適合自己音域的歌曲。

　　唱歌時的「高不成低不就」，也跟發音位置很有關係，如果無論唱什麼歌都一直使用喉音，因為喉音本身的限制，高音原本就唱不上去。而若常使用「鼻腔」發音方式的，低音就不容易唱下去。

　　一般人唱歌通常都是用喉嚨來發聲，所以常會唱到沒有聲音，要不然就是喉嚨拼命使力去唱大聲或支撐高音，導致嚴重損及喉嚨，形成息肉。如果還不會腹式呼吸或運用丹田，至少可以輕聲的唱。而唱高音時，以「假音」或「假嗓」帶上去。

5.唱歌容易喉嚨沙啞的原因

　　不同的狀況都會造成沙啞，例如發聲方法不對。聲帶有如肌肉，需要正確方法的使用，它會疲倦，也需照顧。飲食也會造成影響，尤其是邊吃辣的食物又喝冰的飲料，會使已經疲倦的喉嚨更無法承受。

6.保護聲音

　　除了揣摩正確的發音方式外，歌唱主要是內在動作，而不是外表的，因此要讓發聲器官及身體各部位放鬆。飲食減少刺激性是大家都知道的，唱歌前練習一下發出聲音的打哈欠，可以當成簡單的開嗓方式。

> **🎤 名人語錄**
>
> 萬一真的不可以演唱了
> 我得尋找新的目標
> 當然沒有其他東西可以取代歌唱
>
> 　　　　　　卡列拉斯

有人喜歡喝飲料，但是熱茶的茶鹼會讓喉嚨乾澀，咖啡的酸性物質會讓口腔黏性物質過多。而甜度高的飲料對喉嚨和身體都不好。如果一定要喝，可以選擇熱的楊桃汁、彭大海、羅漢果或者葡萄柚汁；其實溫的白開水是最好的飲料了，更可以隨時保持喉嚨的濕潤。

第五節 · 認識三大男高音

www.musikbibliotek.dk

多明哥（Placido Domingo）

多明哥是著名男高音與指揮家，1941年1月21日出生於西班牙馬德里，於1950年移民墨西哥後，在墨西哥國立音樂院學習指揮、鋼琴與聲樂，1961年正式在墨西哥的舞台上演唱《茶花女》中男高音的角色。

多明哥外表英挺，音色蘊含著炙熱的情感，充滿巨大的戲劇張力，引人入勝。大家形容多明哥的聲音，都說他的歌聲有如「天鵝絨」般的柔軟，能夠同時演唱抒情與英雄男高音的劇碼，曾演唱華格納《羅安格林》、《紐倫堡的名歌手》、《帕西法爾》以及《女武神》中的要角。演唱之餘，多明哥也指揮歌劇，曾指揮過小約翰·史特勞斯的歌劇《蝙蝠》，普契尼的《波西米亞人》等。多明哥曾任美國華盛頓歌劇院音樂總監。

2002年11月，多明哥曾在台灣和流行歌手江蕙同台合作而傳為佳話。2006年6月在慕尼黑由足球總會主辦的音樂會中，多明哥也繼三大男高音數次合作之後，再度為世足賽獻聲。

卡列拉斯（Jose Carreras）

卡列拉斯於1946年12月5日出生於西班牙的巴塞隆納。8歲時第一次公開在電台演唱。相較三大男高音中的其他二人，他沒有傲人的天賦，乃憑藉著

對歌唱的熱愛，不斷的練習與演出。1987年正處於意興風發的演唱生涯，卡列拉斯突遭血癌侵襲，在驚懼與困惑中，他選擇遵從醫生的建議，接受完整的治療。更從他的家鄉巴塞隆納遠赴美國西雅圖，接受骨髓移植。一年後終於戰勝病魔，又可以重新唱歌，1988年7月21日，卡列拉斯在巴塞隆納的凱旋門作病癒後的首度獻唱。

　　經歷了一個沉思和自省的階段，他說：「人的一生中所能擁有的非常有限，很多東西稍縱即逝。這個想法給了我很大的力量，加強了我求生的意志。」病癒後的他說自己活得更清醒，而且真正感覺到人間的溫暖，大自然的奇妙和活著的喜悅。卡列拉斯與病魔搏鬥的歷程，更是將對音樂的執著，發揚光大，彰顯出藝術家強韌的靈魂，也成就了一段樂壇的傳奇！

www.lustaufkultur.de

　　三大男高音中，卡列拉斯藝術家氣質最濃厚也較感性，重要的是，他知道自己的優缺點。他的演唱，由於身體與先天的音色的限制，一向不走刻意炫技、強調音量的路子，他著重於感情的融入與細膩的詮釋，追求個人獨立的氣質。卡列拉斯自承是浪漫又有些憂鬱、大膽且又有自信，他所追求的是歌樂中情感的傳達與音樂中細緻感情的表現。

帕華洛帝 (Luciano Pavarotti, 1935~2007)

　　帕華洛帝出生於義大利，有一個很幸運的童年，父親雖然是麵包師，但卻具有藝術家的歌喉與靈魂，因此帕華洛帝在家中聽著音樂成長，並在年幼時便跟隨父親參加了「羅西尼」合唱團。帕華洛帝成年之後，做過國小教員，保險推銷員，這些全為賺取學費，以便繼續學習歌唱。

www.revenews.com

　　1961年，帕華洛帝以普契尼歌劇「波西米亞人」當中的詩人魯道夫(Rudolf)一角，開啟歌劇舞台生涯。1968年帕華洛帝在倫敦「柯芬園皇家歌劇院」登台，演出義大利作曲家董尼采悌(Donizetti)歌劇「聯隊之花」(La fille du regiment)。劇中有一段艱難的

詠嘆調，包括連續九個被男高音視為「殺手」的致命高音C。在極力勸說下，他勉強答應冒險嘗試。結果以其高亢的歌喉，嘹亮震撼地順利唱出一連串的高音C，從此被封上了「High C歌王」的美稱。

帕華洛帝演唱曲目自由廣泛，超越同時期歌手狹隘角色的限制，擁有自然完美音準與被形容為「被上帝親吻過的嗓子」的清澈透亮嗓音，加上後天的苦練，而成為世紀男高音的頭把交椅。

除了歌聲以外，帕華洛帝還以幽默機智與即興魅力讓眾人著迷。他也有一顆悲天憫人的心，持續發起慈善音樂活動，協助救援第三世界兒童或貧困國家。經常和流行歌手共同演唱通俗歌曲，證明了「古典與流行是可以完美的融合為一體」！2003年12月14日，68歲的帕華洛帝和曾擔任他個人助理的曼杜瓦尼小姐、長期以來的伴侶，在家鄉一家劇院的舞台上結婚。帕華洛帝在演唱生涯中，不斷以新的演出形式和想法滿足觀眾。最廣為人知的就屬和卡列拉斯、多明哥合作的三大男高音音樂會。從羅馬世足賽(1990)開始，每四年一次的賽事，也讓三人的演唱事業達到顛峰。

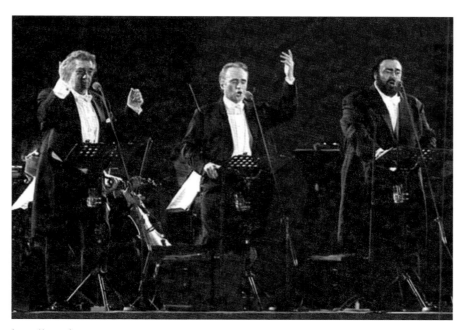

http://ent.sina.com.cn

　　帕華洛帝於2004年3月13日在紐約大都會歌劇院演唱最後一場歌劇《托斯卡》後，正式下台一鞠躬，現場四千位樂迷意猶未盡，足足鼓掌11分鐘，帕華洛帝單獨出來謝幕4次。臺灣的歌迷，則很幸運的能在帕華洛帝隱退樂壇前，於2005年12月14日在臺中市立體育場，聆聽到70歲的他所舉辦的告別演唱會。遺憾的是，他於2007年9月因胰腺癌逝世，而三大男高音合唱的珍貴畫面，往後只能由影片中欣賞了！

Chapter 5

進入古典
音樂的國度

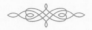

第一節　破解古典音樂是「艱深難懂」的迷思

第二節　中世紀與文藝復興時期

第一節・破解古典音樂「艱深難懂」的迷思

　　一提到古典音樂，會有「很有氣質」、「很難欣賞」、「年紀大的人聽的」這樣的反應！不過，隨著一些推廣、國內外樂團的表演，加上古典音樂對人身心有益的研究紛紛出爐，許多人開始因為不同的理由去接觸古典音樂。無論如何，在國際觀與地球村的概念下，具備對於不同類型音樂的瞭解已經是必須的修養；畢竟，擴展音樂領域能夠豐富我們的生活，使其多采多姿。

　　許多古典樂曲，曾是當時的流行音樂。有的甚至深入一般生活中，例如莫札特所寫的小夜曲和嬉遊曲，是為了宴會時助興所用的音樂；史特勞斯家族所譜寫的舞曲，在當時確實是跳舞時的現場演奏音樂。歌劇也是一般平民百姓娛樂的戲劇節目，有如我們的歌仔戲，是大眾娛樂的選擇之一，即使到現在，義大利人聽歌劇還是很普通的事。而許多的宗教音樂，一如現今眾多的基督教、佛教歌曲，是為了配合宗教儀式的需要而創作的。

　　把古典音樂當成學習一種新語言一樣去接觸，會發現沒有想像的困難。語言要說得流利，多聽、多說是不二法門。比起來，音樂還容易一些呢！多聽就行了！

　　當然，身為西方文明發源地的歐洲國家，經過長時間的演進所發展出來的古典音樂，是有一些特定的樂曲形式與作曲方法，不過只需要有概括的認識，就能遨遊其中。

　　古典音樂的發展史，也就是所謂的「西洋音樂史」，各發展時期都有其社會環境的影響，因此由各時期歸納出一些特點或對時代背景略作瞭解，對於概念的建立很有幫助。

第二節 · 中世紀與文藝復興時期

西方音樂的源起已無法考證，遙遠的古代音樂就暫且不提。之後的中世紀，大約指西元500~1450年間，從基督教音樂興起到文藝復興之前的這一段時期。此期最重要的貢獻，是在教皇葛麗果一世的主持下，由教會人士將各地的教會音樂加以整理彙編及改良，所產生的葛麗果聖歌。

葛麗果聖歌揉合了猶太、敘利亞、希臘和羅馬的音樂，只有單音的旋律，沒有使用樂器來伴奏。在葛麗果教皇的推動下，於西元十一、十二世紀時，到達了最鼎盛的境界。隨著研究證實有安眠之效，葛麗果聖歌似乎又受到不少人的欣賞。

中世紀時期另一項音樂上的重大發展，便是樂譜的發明。隨著葛麗果聖歌推廣上的需要，天主教教會的音樂家們便發明了「鈕姆樂譜」。最早的鈕姆樂譜還不能完全記下旋律，只能表示歌詞各音節大略的長度和抑揚而已。四線譜發明以後，可以記錄音的高低，到了十二世紀又發明表示音符長短的符號，為今日的五線譜打下基礎。

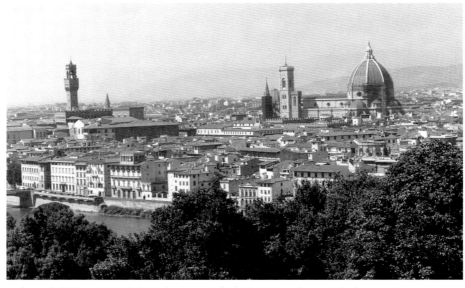

■遠眺佛羅倫斯。此景與五年前米開蘭基羅所見的畫面，幾乎相同

　　提到歐洲近代文明，文藝復興是奠基的時期。約指西元1450~1600年。它是在十四世紀由義大利人所發起的文化活動，並經由各國歷史學家、哲學家、藝術家、政治家們發揚，在十五到十六世紀時徹底改變歐洲的面貌。

　　文藝復興時期，歐洲人的思想與生活方式開始根據科學的觀點去觀察有關人類和大自然的事物，而不再僅以宗教為中心。當時，歐洲產生了許多偉大的人物，例如科學家哥白尼、伽利略；美術家達文西、米開朗基羅、拉斐爾（文藝復興三傑）；文學家但丁、莎士比亞等人。

■ 文藝復興時期的畫作「農民之誦」

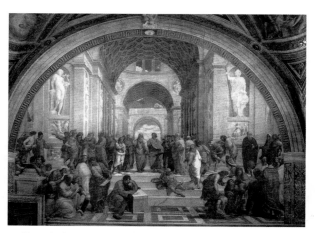

■「雅典學園」為文藝復興時期著名之畫作

　　至於在音樂方面，文藝復興時代的樂器發展日漸完善，當時的魯特琴(Lute)是最普遍流行使用的樂器。它可做為獨奏或伴奏樂器。當時有的鍵盤樂器，包括管風琴、閨女琴、古鋼琴(Clavichord)、大鍵琴(Harpsichord)等。

■閨女琴為文藝復興時期仕女們彈奏的樂器

■魯特琴為文藝復興時期流行的樂器

　　在文藝復興時代，則有下列幾項重大的發展：

1.複音音樂的盛行

　　最早的葛麗果聖歌是單音音樂。後來，在原來的旋律之外，再加上其他的旋律一起唱，形成所謂的「複音音樂」。複音手法使得音樂的表現力變得更加豐富，而文藝復興時期就被稱作為「複音音樂時代」。

2.樂譜印刷術的發明

　　自從樂譜印刷術在文藝復興時期被發明後，一般社會百姓也都能擁有樂譜，使民間的世俗音樂藉由樂譜的流傳而更加發達，而發展到可以與宗教音樂分庭抗禮的地步。此外，印刷樂譜的問市，使得研究前人所遺留下來的音樂，變得更加便利，對於音樂經驗的累積與傳承，產生了深遠的影響。

3.器樂曲的興起

　　在文藝復興時期以前，作曲家的精神多投入在宗教音樂上，作品多為不附樂器伴奏的純聲樂曲，純器樂曲大多是民間的世俗音樂。在文藝復興時期，宗教音樂和世俗音樂成了兩股並進的主流，因此純器樂曲開始興起。

名人語錄

我所演奏出來的音樂不必是完美無缺的

但是，卻一定要能夠完整地透露出真情

阿胥肯納吉
(Vladimir Ashkenazy)

Chapter 6

巴洛克時期

第一節　前 言

第二節　巴洛克時期的音樂特色

第三節　巴洛克時期音樂家

第一節・前言

　　「巴洛克」(Baroque)一詞源自葡萄牙文，意指不規則的珍珠，其內在涵義是脫離規範的意思，最初帶有否定、諷刺的意味。基本上是承襲自文藝復興時期的傳統，但較朝向誇張、開放、流動性等等，表現出當時藝術轉向波動的一個時期。在歐洲文化史中，「巴洛克」特定的意義是指十七世紀以及十八世紀上半葉（1600~1750年）的藝術風格，特別是建築與音樂。十七、八世紀的「巴洛克」風格，在建築物中重視精密的雕刻、彎曲的線條、誇大裝飾的華麗風格，也影響了當時的音樂風格。

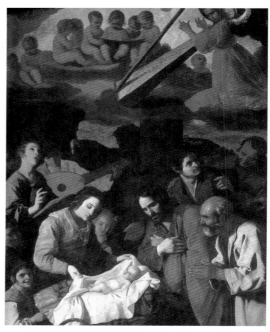

■ 巴洛克時期的畫作「牧人來拜」

　　在文藝復興時期，複音音樂的創作手法已達到一個巔峰，進入巴洛克時期後，人們在求新求變的時代精神下，開始把文藝復興時期已經開拓的樂曲樣式逐漸加以變化，以求取更強的音樂表現力。因此這個時期新、舊不同風格的音樂明顯呈現，同時並存。

■ 「聖童耶穌和小聖約翰」是巴洛克時期以宗教內容取材的例子

　　在當時，許多新的作曲技法被拿來實驗和改良，所以巴洛克時期產生了許多新的曲式，例如聲樂曲有歌劇、清唱劇及神劇；器樂曲則有奏鳴曲、組曲及協奏曲等。特別值得一提的是，一般相信現存最古老的歌劇是於1600年上演於義大利的佛羅倫斯，由於歌劇是一項劃時代的產品，所以「巴洛克」時期就以這一年，作為與文藝復興時期的分界點。

■凡爾賽宮內的巴洛克式涼亭

第二節・巴洛克時期的音樂特色

1.數字低音

　　這種低音聲部的特殊演奏法，在巴洛克時代廣泛地使用的一種作曲手法。當時合奏曲的低音聲部，通常由大鍵琴、魯特琴或大提琴演奏，作曲家們以數字或記號標示在這些低音的上方顯示應有的和聲進行，演奏者就依照指示即興地把和聲填補上去，並且加入裝飾或模仿。和現在吉他彈奏的和弦記號，在概念上是一樣的。

2.頑固低音

　　在音樂中從頭到尾反覆出現相同的低音組，稱之為「頑固低音」。巴洛克時期舞曲中的夏康舞曲以及帕夏卡利亞，就是一種類似頑固低音變奏曲的技法編寫的作品。有人喜歡稱之為「持續低音」，因為巴洛克時期的作品幾乎都可聽到一個低音旋律在持續進行著。

3.競奏風格

　　「競奏」原是指獨唱與合唱團之間的音響對比效果，在巴洛克時期管弦樂作品中為常見的特徵。例如：弦樂團一組、管樂團一組，各自時而獨立演奏，時而共同演奏，形成特殊的音響效果。

4.器樂曲蓬勃發展

　　巴洛克時期歌劇和神劇的演出都必須運用到大鍵琴、風琴或管弦樂器，作曲家在創作時，無形中提升了對各種樂器音色以及演奏技巧的掌握，使他

們在寫作器樂曲時更加得心應手。另外,巴洛克時期義大利北方出現了著名的製琴家族,製造了各式優良的提琴,大大地提升了弦樂器的表現力。好樂器加上當時優秀的演奏人才,也使得作曲家樂於去譜寫器樂曲。

5.神劇

劇中內容取材自聖經,規模和歌劇相似,有樂團伴奏,但不布置舞台,不穿戴戲服,也沒有動作。有敘述員來介紹劇中角色並作聯結,以合唱經文歌來表現,也可由獨唱輪流負責。韓德爾的神劇作品為當時的代表。

6.清唱劇

早期清唱劇的題材以世俗居多,但巴哈的作品大多數是宗教性的內容。和神劇頗為相似,但規模一般而言都比神劇小。可以沒有劇情故事,歌者只是單純地敘事或抒發情感。

7.組曲

組曲是巴洛克時期很重要的曲式,由許多小曲子,為了同一種目的組合在一起的音樂類型。鋼琴組曲產生於法國,包括阿勒曼(Allemande)、庫朗(Courante)、薩拉邦德(Sarabande)和基格(Gigue)等舞曲,而到巴哈之時,這種形式就成了組曲的基本形式。聽聽巴哈的《第一號管弦組曲小步舞曲》。

■此畫作描繪出十八世紀的音樂課情況

8.大鍵琴曲與管風琴曲

　　大鍵琴曾經是盛行於巴洛克時期的主要鍵盤樂器，許多現在以鋼琴彈奏的巴哈作品，其實原本是為大鍵琴創作。大鍵琴採用撥弦原理，發聲難以持續，也不易控制強弱，但卻有其獨特的音色。

　　管風琴的發展與宗教密不可分，巴洛克時期是管風琴曲的黃金時代。它豐沛的音量有如管弦樂團，因此無論在歌劇、神劇、清唱劇的伴奏裡，都可以聽見管風琴的伴奏功能。巴哈篤信宗教，創作了許多管風琴曲。

　　巴洛克時期是西洋音樂史上一個「承先啟後」的時代，複音音樂在這個時期雖然仍舊為人們所採用，但主調音樂已開始發展，因此巴洛克時期也是西洋音樂史上一個重要的「轉捩點」。

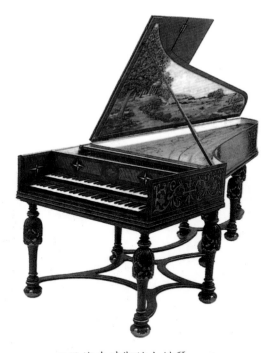

■巴洛克時期的大鍵琴

第三節・巴洛克時期音樂家

巴洛克時期主要代表音樂家有韋瓦第、巴哈、韓德爾。

1.韋瓦第(Antonio Vivaldi, 1678~1741)

生於義大利威尼斯，15歲時接受教士訓練，成為神父後卻決定放棄神職而致力於音樂創作，後世稱他為「紅髮神父」或「紅髮僧人」。韋瓦第創作歌劇、神劇和奏鳴曲，卻以47歲出版的《四季協奏曲》最為有名。他的風格清澈、簡單、旋律清楚，作品以小提琴為主，作風已顯示出主調音樂的樣式。

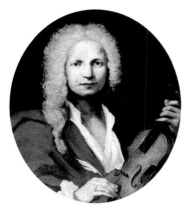

■韋瓦第

樂曲欣賞

● 韋瓦第：《四季》〈春〉

韋瓦第留下的四百五十餘首協奏曲中，《四季》是最著名的，也是巴洛克音樂中廣受歡迎的作品。《四季》原是十二首小提琴協奏曲中的第一首到第四首，由於各有春、夏、秋、冬四個標題，所以便歸納起來稱之為《四季》。每一首都由三個樂章所組成，最特別的是各曲中有詩對照。從《四季》協奏曲開始，韋瓦第把十八世紀之前抽象概念的音樂，轉移到後來所謂的標題音樂創作上，為日後的作曲家開啟了一個方向。韋瓦第的《四季》，其中的雷雨、狗叫等，因為使人容易聽得「懂」而受到喜愛。巴洛克器樂曲中有很多這樣的「標題」音樂，但描寫的對象多是瑣事實物。以音樂描寫激烈的情感或講大道理，是貝多芬以後的事。但是要說明的是，韋瓦第並沒有「發明」標題音樂，他只是在音樂中呈現出標題。

《四季》之中的〈春〉描寫的是萬物萌發，生機勃勃的春景，小鳥兒在和煦的春風中歌唱著春來了，經過短暫的雷鳴及閃電之後，春日再度出現，精靈們並在田園歌舞。韋瓦第生動的描寫自然界風景，使聽者的感受格外親切。

譜例：〈春〉的主題

2.巴哈（Johann Sebastian Bach, 1685~1750）

　　誕生於今日德國中部的埃森納赫。巴哈的生平可分為三個時期：

(1) 威瑪時期：此期擔任宮廷樂隊的風琴師兼小提琴師達十年之久。藉由風琴演奏和作曲，逐漸受世人矚目，開始被推崇為大師。

(2) 柯登時期：1717年前往柯登，出任雷奧博親王的樂長，獲得愛好音樂的親王之寵信。許多室內樂、管弦樂和獨奏曲的名作，大都是在這時期為宮廷樂團作曲的，包括《布蘭登堡協奏曲》、《平均律》第一冊。

(3) 萊比錫時期：1724年獲得萊比錫市立湯瑪斯學校的合唱長之職。並在學校內教授音樂和拉丁文，訓練合唱團，又兼任湯瑪斯教堂、尼古拉教堂和萊比錫大學的音樂課程。需要為每星期的禮拜提供新的宗教曲目，卻依然創作清唱劇、神劇與受難曲的聲樂大曲以及眾多的風琴曲。

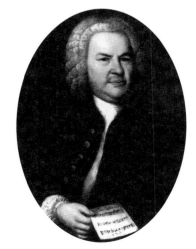

　　巴哈的音樂以複音音樂為主，旋律與對位處理技巧高超，和聲充實變化多，節奏明顯並重複短小樂句，聲樂處理傾向器樂風格。

■「音樂之父」巴哈

樂曲欣賞

● 巴哈：《第一號布蘭登堡協奏曲》

巴哈36歲時，以兩年的時間，寫作了六首著名的協奏曲，呈獻給布蘭登堡的侯爵，後世就將這些作品稱作《布蘭登堡協奏曲》。通常的協奏曲大都以小提琴或鋼琴等作為獨奏樂樂器與龐大的管弦樂競相合奏，但這六首協奏曲的獨奏樂器，並非僅由一支樂器擔任，而是因襲當時的巴洛克大協奏曲的形態，由兩支以上的獨奏樂器群擔任，但大都不包括管樂器。然後這些獨奏樂器群，再和含有大鍵琴、以弦樂器為中心的合奏部，將主題相互對唱，使樂曲巧妙地往下開展。獨奏樂器群的數量和種類，隨各曲而異。

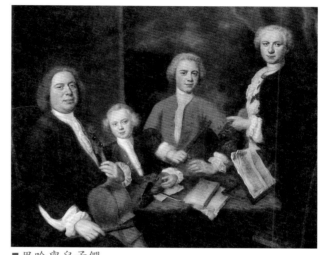

■ 巴哈與兒子們

這一連串原題為《伴隨各種樂器的六首協奏曲》，受舞蹈的氣氛所支配，曲中反映出巴哈常見的傾向快樂與勝利的意志，或是爭鬥式的短短長的節奏，是巴哈最活潑生動的作品。第一號《布蘭登堡協奏曲》的第一樂章以2/2拍子的快板，運用五隻管樂器和以弦樂為中心的合奏群，華麗地展開。

● 巴哈：No.147清唱劇《心、口、行為與生命》—〈耶穌是人類渴望的喜悅〉

此曲原為巴哈宗教清唱劇(sacred cantata) 147號中的一首合唱曲，以對位法創作，屬於複音音樂。人聲演唱的部分為主旋律。人聲四部的合唱，加上各器樂聲部將合唱中的旋律變化成的對位創作，也就是各部旋律獨立卻又十分和諧，表現出巴哈的對位法技巧熟練。巴哈是虔誠的教徒，他利用樂曲中一連串的三連音，從音樂中表達了聖父、聖子、聖靈三位一體的神學概念。此曲已被改編為多種版本的器樂曲，可找來聽聽，曲中安詳和諧的氣氛，常帶給人平靜而溫暖的感受。

- 巴哈：《聖母頌》

　　這首常用於小提琴獨奏的《聖母頌》，原是法國著名作曲家古諾的聲樂名曲。古諾以巴哈在一百五十年前所作的《C大調前奏曲》為伴奏，配上了這首為世人熟知的歌曲。這是一首音域寬廣的女高音曲，採用天主教的聖母祈禱文做為歌詞，是一首曲意崇高，旋律優美並充滿宗教美感的樂曲，特別帶給人心靈上的寧靜。

- 巴哈：《郭德堡變奏曲》曲調

　　因為有了伯爵的夜未眠，才有《郭德堡變奏曲》的誕生。當年的伯爵是駐德的俄羅斯大使，日理萬機使得失眠的情況日益嚴重。郭德堡是長年跟隨在大使身旁的人，經常在伯爵睡前為他彈琴助睡。伯爵仰慕巴哈甚久，請了巴哈為他一解不寐之苦，而巴哈則以郭德堡所演奏的曲子為軸，完成了《郭德堡變奏曲》。德國藥廠與鋼琴家陳必先合作了一部廣告片，演奏的曲子就是巴哈《郭德堡變奏曲》，陳必先說這支廣告片賣的是安眠藥，大意是廣告片主角失眠，失眠可以有兩種選擇，一是安眠藥，另一個就是陳必先的巴哈《郭德堡變奏曲》。根據留德鋼琴家陳必先親身經驗，認為和諧的樂曲本來就可以調整人體失律部分，「久病不好，聽這首曲子絕對有用」。如果你有失眠的狀況，不妨一試。

👥👥 名人語錄

音樂感激巴哈
就如同宗教感激其創始者一般
　　　　舒曼(Robert Schumann)

3.韓德爾 (George Frideric Handel, 1685~1759)

生於德國哈勒，曾學習風琴、大鍵琴、小提琴和雙簧管的演奏，以及作曲法。於41歲時歸化英國，死後英國政府以隆重儀式，把他的遺體葬於西敏寺內。韓德爾的作品以歌劇的數量最多，達四十部。神劇更是音樂史上重要的里程碑，共有二十二部，以《彌賽亞》(Missiah)最有名，被後人尊為「神劇之父」。室內樂方面有熟悉的古鋼琴曲《快樂的鐵匠》，管弦樂以《水上音樂》(Water Music)、《皇家煙火音樂》(Fireworks Music) 等受到大眾喜愛。

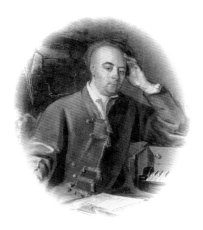

■「神劇之父」韓德爾

音樂風格方面，以主音音樂風格為主，節奏注重強音，樂句較長具有可歌性，音樂結構是多元的，常有義大利、法國和德國的音樂成分。

樂曲欣賞

● 韓德爾：《水上音樂第三號組曲》

韓德爾出生於德國，但他在一次的旅行中，成功地歸化英國，成為當時英國有名的作曲家。當德國的漢諾威公爵命令他返回故土繼續他的音樂職務時，他竟然繼續留在英國。之後，漢諾威繼任為英國的國王，成為喬治一世，韓德爾因而被冷落。有一次喬治一世以及士紳貴族於盛夏在泰晤士河中遊船，韓德爾搭乘著載有管弦樂團的船，趁機為新繼位的英皇喬治一世演奏這首《水上音樂》。喬治一世被美妙的音樂所感動，不但接見了他，更原諒了韓德爾，這就是《水上音樂》留下的一段小插曲，原來音樂具有化解、平息的效果是古有明證的。

《水上音樂》是由幾首小曲子組成的管弦樂組曲。演奏的主要樂器為法國號、小號以及長號。欣賞這首曲子，就彷彿置身於當時的情景中，興奮、激動，全曲洋溢著明快的節奏，極有「韓德爾風味」的慶典效果。

● 韓德爾：《水上音樂第一號組曲》快板

　　此曲原本在露天表演，因此作曲家刻意增加了銅管樂器的數量，以使樂團擁有比較大的音量，這在當時算是一個創舉。在音樂藝術性方面，《水上音樂》曲調新穎，情緒積極、活潑明快，充滿著巴洛克宮廷貴族氣息。欣賞時，可以特別注意法國號溫暖的音色。

● 韓德爾：神劇《所羅門》—〈席巴女王的進場〉

　　韓德爾晚年潛心寫作神劇，共寫下了三十二部作品。除了著名的《彌賽亞》之外，〈席巴女王的進場〉是另外一首受歡迎的作品。此曲為神劇《所羅門》中的經典片段，描述席巴女王聽到所羅門王的智慧，於是帶著禮物，一路浩浩蕩蕩前往晉見請益的經過。

■此幅巴洛克之畫作，呈現出樂器與音樂在生活中之關係

學習單 ♪♫♪

1. 整體來說巴洛克時期是走什麼路線？

2. 以人聲演唱的稱為聲樂曲，而以樂器演奏的樂曲通常稱為什麼呢？

3. 哪一位音樂家被稱為神劇之父？

4. 研究指出，哪位音樂家的音樂有助於睡眠呢？

5. 巴哈的清唱劇內容多屬於哪一個方面？

Chapter 7

古典時期

第一節　前 言

第二節　古典時期的音樂特色

第三節　古典時期音樂家

第一節 · 前 言

　　古典時期大約是從西元1750~1820年。藝術方面主要的中心思想，是表現出一種客觀、理性與次序性的特徵；主要是針對前期巴洛克華麗裝飾藝術的反動，強調完美、理性、思考的次序性、單純性、結構性、比例均衡和一種精神上的寧靜，觀念也相對的變得較為客觀和保守，比較缺乏自發性與創造性。

　　在繪畫方面多半與古代的歷史有關，強調道德上的規範，以靜態和理性的構圖與表現技巧。建築方面多以圓形建築物為主，如歪曲的橢圓形平面圖、橢圓形大廳、圓形屋頂，同時包括建築物週邊的設施建築，如廣場、庭園、噴泉等等，也都以曲面和曲線表現。雕刻則多與建築物結合，具有動感效果，呈現流動與繁複性。

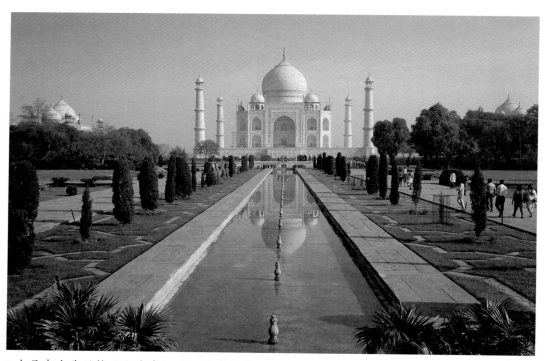

■由具有古典風格的印度泰姬瑪哈陵建築中，可看出理性、平衡的古典時期精神與建築特色

　　這個時期的音樂活動逐漸走出了宮廷和教堂的範圍，而漸漸活躍於一般的家庭和公共場合中。音樂家大多數來自中產階級家庭，在經濟上有些必須仰賴於當時的宮廷、貴族和教會，因此在藝術表現上的自由度有限。

　　古典樂派時期是西洋音樂史上最短的一個時期，由於小提琴和鋼琴的改良與發達，作曲家們大量創作器樂曲，包括交響曲、協奏曲、弦樂四重奏等。音樂從教會裡而轉移到宮廷貴族中。這些貴族們大多把音樂視為生活的一部分，他們喜歡優美、簡單、均衡的音樂形式。受到了當時文學上古典主義精神的影響，所追求的是一種樂曲形式上客觀的美感，所以古典樂派的音樂大都有著統一而且規律的性格。

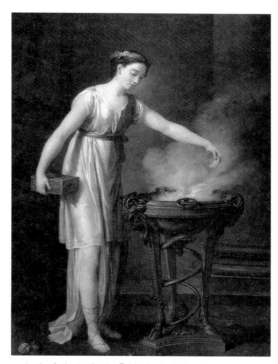

■古典時期之畫作「焚香的女祭司」

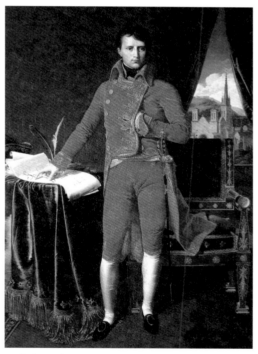

■「拿破崙」這幅畫作，呈現古典時期的靜態與理性構圖

第二節・古典時期的音樂特色

該時期的音樂有以下幾項特色：

1.捨棄數字低音

隨著巴洛克時期的結束，「數字低音」這個名詞也跟著走入歷史，複音音樂已經很少為人採用，而成為主音音樂的天下。主音音樂的樂曲通常是由一個聲部來擔任主旋律，而由其他聲部來擔任伴奏。作曲家對於曲調的和聲部分會完整寫出，並且安排各種樂器來擔任，以增加不同音色的變化。

2.使用「漸強」與「漸弱」的表現手法

在複音音樂的時代，由於複音音樂著重的是每一個聲部地位均相同，各聲部必須保持均衡，所以不容易有強弱差別很大的表現。將樂句塑造成「漸強」或「漸弱」的概念，是從古典時期主音音樂才確立的，而這樣的表現手法使得音樂詮釋更加的生動。

3.奏鳴曲式的確立

「奏鳴曲」這個名詞雖然在古典時期以前就已出現，但主要是用在器樂曲上與聲樂曲做個區別，在形式或含義上均模糊不清。到了古典時期，奏鳴曲經由作曲家的努力，逐漸確立成一種樂曲形式，而由海頓、莫札特和貝多芬等人加以發揚光大，而且被後來的浪漫樂派所延用。由於現今常欣賞的古典樂曲形態，都是依循奏鳴曲式來創作的，實在有瞭解它的必要。在奏鳴曲中，第一樂章為奏鳴曲式(Sonata form)，而奏鳴曲式通常是用在奏鳴曲、交響曲或協奏曲的第一樂章，速度經常為快板(Allegro)。

奏鳴曲式可分為三大部分：呈示部、發展部、再現部。以中文論說文的寫作方式，起、承、轉、合來比喻就更容易瞭解。

(1) 呈示部(Exposition)：（起—呈現主題）第一主題在主調上，情緒上常是戲劇性的，接著是過渡樂段（過門）以便達到轉調的功能。第二主題在對比調性上，情緒上常是抒情的，與第一主題情緒成對比。

(2) 發展部(Development)：（承、轉—將樂曲的主題加以變化、展開）自由使用主題相關的材料，可能出現高潮起伏，多表現抒情與戲劇情緒的對比與衝突。

(3) 再現部(Recapitulation)：（合—主題再次出現，前後呼應作結束）第一主題在主調上發展，接著是過門樂段。第二主題也在主調上，最後通常有一段尾聲。

　　奏鳴曲除了第一樂章的奏鳴曲式之外，通常第二樂章為慢板，第三樂章為小步舞曲或是詼諧曲，也屬於快板，而第四樂章又為快板。其中第三樂章有時會被刪去，因此一個奏鳴曲通常為四個樂章，偶爾有三個樂章。幾項重要的樂器都有奏鳴曲作品，最普遍的就是鋼琴奏鳴曲和小提琴奏鳴曲了。

4.交響曲

　　「交響曲」是古典音樂中，豐富、龐大、熱鬧又重要的一種樂曲型式。它的曲名分為二種，一種是有「標題」，另一種只有交響曲編號。例如：海頓《驚愕》交響曲或是莫札特第40號交響曲。在內容上，交響曲通常會有「動機」，也就是樂曲的出發點，常出現在音樂中。交響曲一般分為四個樂章，當然，也有三個樂章或是五個樂章的交響曲。

(1) 第一個樂章：快板，較有富麗堂皇的感覺，使聽眾精神集中。

(2) 第二樂章：慢板，使人放鬆一下。

(3) 第三樂章：稍快板，帶有舞曲風格或是詼諧性質。

(4) 第四樂章：快板，風格較明亮。

　　交響曲的作品中，留下了最多的，首推古典樂派作曲家海頓，有一百零八首；另外，莫札特也寫了四十一首交響曲，貝多芬的九大交響曲中，《英雄》、《命運》、《田園》、《合唱》等更是交響曲的代表作品。

　　而由十八世紀中葉開始，大部分的旋律都由弦樂器負責，管樂則常用來增加效果。

5.室內樂

　　由於貴族們喜好音樂，他們常會找些志同道合的音樂人士一同演出，於是室內樂就因此形成。此期的弦樂四重奏通常有兩把小提琴、一把中提琴、一把大提琴。大部分的旋律，皆由小提琴做演奏，大提琴則為伴奏，中提琴則是填充者或中音的用途。後來又出現了協奏曲風格的四重奏作品，特色是主題旋律不再只是小提琴演奏，大提琴與中提琴也有演奏主題的部分。

　　以莫札特的《狩獵》弦樂四重奏第二樂章—〈小步舞曲〉為例，聽聽看三種提琴如何問答、對答、聊天？

　　莫札特譜寫了六部弦樂四重奏，並題名獻給海頓。莫札特稱這些作品是「長期艱苦勞動的結果」。這首《第十七號弦樂四重奏》，因開始主題的音型、和聲及二拍節奏給人獵號的感覺，故有《狩獵》四重奏之稱。第二樂章的〈小步舞曲〉為中板，三段式的曲式。樂章是以非正規結構的樂句開始，而且在舞曲中有意錯置強拍，構成了舞曲的鮮明特點。中段猶如一首創意曲，略帶神祕。

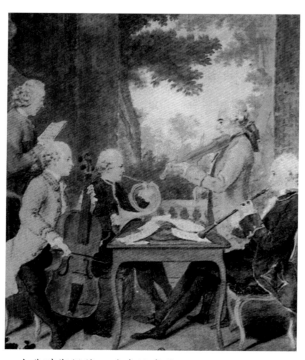

■古典時期描繪四重奏的畫作

第三節・古典時期音樂家

　　古典時期最重要的音樂家是「維也納三傑」，即海頓、莫札特、貝多芬。

1.海頓(Franz Joseph Haydn, 1732~1809)

在家裡十二個孩子中排行第二的海頓出生在奧地利東部的小村莊。自小加入聖史蒂芬教堂的合唱團，一邊接受音樂教育一邊在教堂獻唱。海頓個性謙和，即使擔任宮性樂長時依然與貴族和團員們相處融洽。由《驚愕》、《奇蹟》、《軍隊》、《時鐘》、《倫敦》、《告別》等膾炙人口的交響曲作品的名稱，可以看出它的個性。可惜的是，他的妻子瑪莉亞是個個性強悍、魯莽的女人，甚至曾經把海頓交響曲的原稿拿來當髮捲

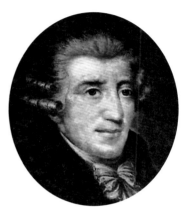

■「交響樂之父」海頓

和墊蛋糕！還好海頓能寄情於音樂的創作。海頓晚年轉向創作聲樂作品，他先後發表了《創世紀》及《四季》這兩部偉大的神劇。

海頓在音樂藝術上的最大成就在於交響曲和弦樂四重奏的創作，這也是他影響後世最主要的兩種音樂形式。他的音樂平穩、具樂觀和幽默的特徵，充滿高貴的藝術氣息，呈現出古典樂派藝術的理想境界。海頓的交響曲取消了數字低音的制度，在室內樂中也確立了弦樂四重奏的編制。由於創作一百零四首交響曲，所以「交響曲之父」就非他莫屬了。而以他八十三首的弦樂四重奏，稱他為弦樂四重奏之父也不為過，不過，他最喜歡大家稱他「海頓爸爸」。

> ### 名人語錄
>
> 既然上帝給了我一顆歡樂的心祂就會寬恕我以歡愉的心來侍奉祂
>
> 海頓

樂曲欣賞

● 海頓：《驚愕》交響曲第二樂章 行板

　　海頓的音樂才華受到國王的賞識，因此被聘為宮廷樂團的樂長，不但要指揮宮廷樂團演奏，還必須經常創作大量的新曲以供演出；不過倫敦的聽眾有一個壞習慣，喜歡在音樂會場打瞌睡，海頓想跟他們開個玩笑，嚇一嚇那些喜歡打瞌睡的聽眾，於是就寫了這首交響曲。第二樂章在音量越來越弱之後，忽然接著強音出現，當時真的嚇醒了不少人！這也是曲名的由來。

譜例：《驚愕》交響曲第二樂章主題

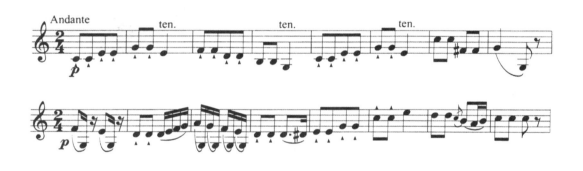

2.莫札特(Wolfgang Amadeus Mozart, 1756~1791)

　　生於薩爾茲堡的莫札特，從小就有過人的音樂才華，他的父親是任職於大主教手下的小提琴手，常帶他出去旅行及演奏。也因為這樣，他得以廣泛地接觸到當時歐洲各地不同的音樂，這些都成為他作曲的最大資源。他時常靈機一動就輕易地寫出交響曲、協奏曲、四重奏、歌劇、彌撒曲等，而且曲曲精彩。和康絲丹彩・韋伯結婚之後，因無固定收入，需要靠教學生、舉行演奏會和作曲謀生。在他生命中的最後九年，雖然經濟上困難重重，但傑作

■音樂神童莫札特

卻不少，著名的歌劇包括《費加洛的婚禮》、《唐喬望尼》、《魔笛》、《女人皆如此》等。莫札特在歌劇上的成就極高，但不善於經營，潦倒終身。

除歌劇外，莫札特也有幾首著名的交響曲，如：《朱彼得(Jupiter)交響曲》、《降E大調交響曲》。室內樂也有很大的成就，如《弦樂五重奏》、《弦樂四重奏》。其他在鍵盤上和宗教音樂也有很多的作品。莫札特在世僅三十五年時間，卻譜寫下六百件作品。其中，有四十一首交響樂曲、五十二首協奏曲、三十多首小夜曲。

有關莫札特的軼事非常多，多和他的才氣縱橫與音樂才華有關。在他已被病魔纏身去世前，接受黑衣人之託譜寫安魂曲的故事，更增添了後人對他的惋惜。

我們在聆聽莫札特的音樂時，多少會體會到一種超然的情感，一種「不可言喻的奧秘」，他並不是使用許多革命手法的音樂家，但他的音樂就是自然的流露，絲毫不做矯柔做作，以自己獨特的天賦及特質，將音樂帶到一個真善美的境界。最近一連串的醫學實驗，證明莫札特的音樂對不少病症有正面積極的影響之後，更引起大家對他作品的興趣。

■ 莫札特在維也納的雕像

樂曲欣賞

● 莫札特：第41號交響曲《丘比特》 第四樂章 急板

　　這是莫札特在不到兩個月的時間裡創作的三部最偉大的交響曲之一。這部作品因第一樂章的氣勢雄偉，顯出希臘神話中的眾神之領袖丘比特的英雄氣勢，因此稱為《丘比特交響曲》。這是一部燦爛的作品，第四樂章的急板依然保持一貫氣勢，將整部作品帶入壯闊氣概而結束。

● 莫札特：《鋼琴奏鳴曲》第三樂章〈土耳其進行曲〉

　　在莫札特的鋼琴奏鳴曲中，這首作品最為著名。小快板的第三樂章中，清楚記有「土耳其風」的記號，符合當時流行東方風味的風氣。此曲為2/4拍子，是具有法國風味的迴旋曲，異國情調十足的樂章，充滿華麗而熱烈的氣氛，左手較低音的部分，據說是模仿軍隊的小鼓。此樂章經常被單獨演奏，並被改編為管弦樂曲和輕音樂。

譜例：〈土耳其進行曲〉

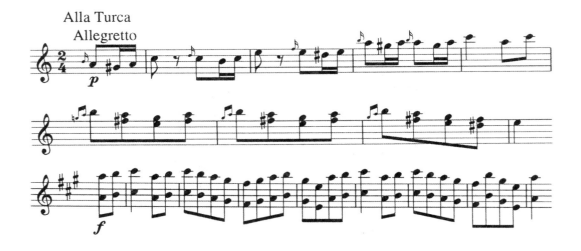

名人語錄

膽顫心驚的旋律
也不該讓聽者的耳朵感受到痛苦
　　　　　　　　　莫札特

● 莫札特：《第二十一號鋼琴協奏曲》 第二樂章 行板

　　莫札特總共寫了二十五首鋼琴協奏曲，25歲時他離開父親的照顧，到維也納過著完全獨立的生活，在那段時期寫下了他最受歡迎的《第二十一號鋼琴協奏曲》。欣賞第二樂章時，請注意管弦樂都扮演著襯托主奏樂器鋼琴的角色，讓鋼琴彈出深情款款的優美樂句。聽莫札特的音樂時，可以想像有一對天使的翅膀，輕飄飄的往上飛翔，使你暫時忘記疲倦或不愉快。

3.貝多芬 (Ludwig van Beethoven, 1777~1827)

■「樂聖」貝多芬

　　誕生於德國萊茵河畔波昂市的一個清寒家庭中，父親是酒鬼，脾氣暴躁，妄想要貝多芬成為「莫札特第二」，以搏取名聲及金錢，常以不合理的方法要求小貝多芬，也因此貝多芬從小就特別孤僻，許多社交與音樂上的事都得靠自己摸索。以現在的標準來看，他算得上是受虐兒了！成名後的貝多芬命運倒是比前輩如海頓、莫札特要好得多。由於受到貴族的賞識，他一方面受到貴族的保護與照顧，另一方面又享有創作上的自由，贊助人的作法就在貝多芬的時候開始了。

　　貝多芬在世時常被指為憤世嫉俗、脾氣暴躁。試想作為一個天才橫溢的音樂家，為了掩飾耳疾，內心的痛苦與恐懼是我們很難體會的。當他逐漸嶄露頭角之時，多年的耳疾不斷惡化，到了48歲左右就已經完全聽不到，日常的會話均用筆談。這個音樂家的致命傷使他頹喪，悲憤之餘曾寫下著名的《海里金史塔特遺書》。好在貝多芬熱愛生命與人類，轉念之後，寫出更有生命力的作品。

　　貝多芬作品風格的演變分為三個時期：

(1) 第一時期大約是在32歲左右，純古典式的作品，與海頓及晚年的莫札特風格相似，而且多數是鋼琴作品。

(2) 第二時期是貝多芬開始表現自己獨特風格的時期，許多不朽傑作就是在這階段中完成。這時期的作品逐漸脫離古典樣式，較偏向表達內在感情。貝多芬並且擴大了奏鳴曲式，在旋律與和聲上加入新手法，同時開始有著強烈的浪漫派主義傾向。

(3) 第三時期是在貝多芬45歲以後，他開始回顧舊的音樂型式，進入純音樂領域。貝多芬不再顧忌樂器或演奏者的限制，他在保留合理的邏輯性下突破，使古典樣式變化。例如第九號交響曲中以席勒的詩〈快樂頌〉譜成音樂，加入獨唱及合唱樂聲的部分，就是交響曲的創舉。而且不論是新年、柏林圍牆倒塌，甚至歐盟的擴張、戰爭結束或者人類慶祝和平的時刻都可聽到第九號交響曲。而貝多芬也將鋼琴奏鳴曲和弦樂四重奏達到此類典式的最高境界，沒有抒情意味或描寫意境，純粹是扣人心弦的靈性音樂。

　　貝多芬引導發展出所謂的「配器法」，這樣一個使用樂器音色搭配的重要觀念。他將音樂平民化，民主思想對於貝多芬而言，音樂不僅僅只是聲音、情感以及藝術的表達，同時也是一種精神與道德的力量，所以他創作樂曲時所追尋的，是極度的思想自由與革新。貝多芬是一位永不與命運低頭的音樂鬥士。

　■貝多芬早期的作品，保有古典時期的風格，呈現雲淡風清的意境

樂曲欣賞

● 貝多芬：《給愛麗絲》鋼琴曲

　　在貝多芬去世後的第二天，人們在他的一個祕密抽屜內找到三封沒有署名，沒有收信人姓名，沒有日期的信，現在被稱為《給永恆愛人的信》。由於信裡沒有收信人的姓名，後世很多研究貝多芬的學派都提出了不同的意見；有人說是桂察第小姐，又有人說是和他訂過婚的泰麗莎·馮·布倫斯威克小姐。貝多芬的戀愛並沒有成功，一直是獨身。這首《給愛麗絲》，原來的名稱是《給泰麗莎》，由於在出版時校對錯誤而一直錯下來。然而不管這位女性是什麼人，貝多芬將心中的愛火，昇華到藝術創作中，譜出無數扣人心弦的作品。

　　在這首《給愛麗絲》中，貝多芬以一個純樸親切的主題，描述泰麗莎溫柔、美麗的形象，在作品的前半部分，好像貝多芬正在向泰麗莎親切的訴說話語，後半部聽起來則好像二人在親切地交談。

■接觸大自然是貝多芬捕獲靈感、平復身心、享受悠閒的來源

● **貝多芬：第六號交響曲《田園》 第一樂章 從容的快板**

　　貝多芬第六號交響曲，稱之為「對農村生活的回憶」，F大調。作品中對人的情感和大自然的描寫十分生動，全曲共有五個樂章，各有各的小標題。第一樂章題為「下鄉時快樂的印象」，第二樂章「溪畔小景」，第三樂章「鄉人快樂的宴會」，第四樂章「牧歌，雷雨之後的快慰與感激」，第五樂章是「雨過天晴，牧羊人感謝上蒼之歌」。從這些標題可看出貝多芬想藉著音樂，把他內心對田園、大自然的喜愛、嚮往，與對創造宇宙主宰的敬畏完全的表達出來，因此這首交響曲的主要內涵不在描寫景物，而是在抒發一種感受，表達一種敬天畏人的理念。貝多芬透過這首交響曲讓人們忘了憂患，透過內心反映自然界中的悠閒與美好，頌讚田野、農夫與牧人。

● **貝多芬：《小提琴協奏曲》 第三樂章 快板迴旋曲**

　　此曲被稱為小提琴四大協奏曲之一，第三樂章，是活潑輕快的「迴旋曲」，小提琴在大提琴低聲伴奏的狀態下，演奏出主題，接著全體樂團又合奏這段主題以為呼應，並以這樣對應的方式繼續下去。請特別注意結束前小提琴演奏出表現技巧的「裝飾奏」（Cadenza），這是一段讓小提琴家炫耀技巧的地方，在「裝飾奏」之後，樂團由弱音加入，共同營造出樂曲最後的高潮，接著在雄壯的強音下結束了這個樂章。

名人語錄

音樂應該要激起男人心中的火焰
引出女人心中的眼淚

貝多芬

學習單 ♩♫♪

1. 整體來說，古典時期的音樂風格偏向哪方面？

2. 古典時期確立了什麼重要的樂曲形式，對後來產生很大的影響？

3. 哪一位音樂家被稱為交響曲之父？

4. 哪一位音樂家作品是因為有助於胎教、轉換心情等需要，而引起效應的？

5. 你聽過貝多芬的哪一個作品？

Chapter 8

浪漫時期

第一節　浪漫主義與音樂發展

第二節　浪漫時期音樂家

第一節・浪漫主義與音樂發展

時代背景

　　「浪漫主義」的產生，可追溯到十八世紀末，法國發生了拿破崙大革命，革命的思潮使得中產階級勢力抬頭，人們極力擺脫階級制度，追求的是「自由、平等、博愛」等精神。十九世紀初，歐洲文學、藝術普遍形成一種新的潮流、新的風格。追求每個人自己內心的主觀情感表現為浪漫主義的第一個特徵，同時，崇拜理想、歌頌熱情、表現個性、追求個人自由、關心大眾福利。浪漫主義不是一種新的藝術風格，而是一種在表現思想方面的態度和傾向。

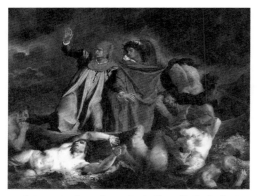

■「但丁之舟」表現出浪漫主義繪畫中的戲劇性與張力

　　藝術家從中世紀的傳奇故事、神話故事，或是但丁、歌德、莎士比亞等的文學作品中激發靈感的產生。於是文學上的主流由詩歌走向大眾化的小說，藝術作品取材上充滿中世紀品味、異國情調和追求新奇的幻想態度。浪漫主義的繪畫著重對個性的描繪，形式上運用奔放的筆觸，燦爛炫麗的色調和大膽的構圖，注重人和人的精神價值，由寫實轉變為注重張力、戲劇性與強調光影。

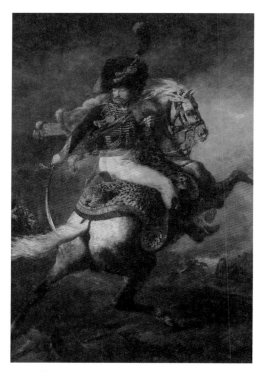

■由「獵騎兵」中，可看出色調運用，強調光影等浪漫主義繪畫的特色

音樂風格

　　由1800~1900年，在浪漫主義的影響下，音樂的發展更加的自由、主觀與個人化，而取代了「古典主義」對稱、客觀、內向的形式。作品類型與形式多樣化，音樂的內容更為自由，喜歡用抒情和描寫的手法，強烈的表現出個人性或民族風格。此期名家、名曲非常豐富，在常聽的「古典音樂」中，浪漫時期所占的比例至少占有一半。

音樂作品類型

1.鋼琴曲

　　鋼琴成為最普遍使用的樂器，它是獨奏樂器，也是很好的室內樂組合。鋼琴的技巧和表現在此時達到了巔峰，許多作曲家也是鋼琴演奏家。以往的古典奏鳴曲式較少使用，而趨向單獨樂章的作品，例如華爾滋、波卡舞曲。也出現一些短小而具有特殊性格的小品，例如敘事曲、間奏曲、夜曲、狂想曲等，作品的彈性很大。

2.藝術歌曲

　　藝術歌曲是浪漫樂派所產生的樂曲形式，最著名的作曲家為創作六百多首藝術歌曲的舒伯特。他的曲風豐富多樣，每一首都具有不同的情感表現，歌詞則分別來自海涅、席勒、歌德等不同名家的詩。他著名的藝術歌曲包括《美麗的磨紡少女》與《冬之旅》。

　　受到西方藝術歌曲的影響，中文也有不少優良的作品，例如《花非花》、《教我如何不想他》、《紅豆詞》等。

　　藝術歌曲的特點包括：

(1) 歌詞多半取自名家之詩、詞等文學作品。

(2) 由於詞、曲的精緻，演唱技巧也相對的要求。

(3) 以鋼琴伴奏，而且作曲者將伴奏譜一併完成。

(4) 鋼琴不僅只是伴奏的角色，更幫助演唱者營造氛圍，呈現歌詞的意境。

3.歌劇

　　十九世紀的歌劇，無論是在主題、劇情內容、舞台、布景等，都進入了一個多采多姿的創作世界，並分別在德國和義大利蓬勃發展。

　　德國歌劇常描寫夢幻神奇的境界或中世紀的傳奇故事，由韋伯的《魔彈射手》奠基，而由華格納發揚光大。華格納的所創的「樂劇」(Music drama)，是一種將音樂、戲劇、舞台、背景、詩詞等融合為一體的藝術作品，而在樂劇的進行中，「主導動機」扮演著重要的角色。「主導動機」除了代表特定對象，在音樂中反覆被使用之外，也在劇情發展過程中具有暗示、象徵、提示等作用。

　　義大利的歌劇則多取自於日常生活所發生的事，不論是角色的個性、情感的描寫、音樂的表達方式都朝寫實方向，內容通俗易懂。著名的音樂家有威爾第(Giuseppe Verdi, 1813~1901)、普契尼(Antonio Puccini, 1858~1924)等。

4.標題音樂

　　「標題音樂」早在浪漫樂派以前就已經出現過，如巴洛克時期韋瓦第的《四季》、古典時期海頓的《時鐘》、《軍隊》交響曲，以及晚期貝多芬的《田園》、《英雄》等，都是帶有標題的音樂作品。而後音樂進入浪漫時期，音樂家受到浪漫主義的影響，使得音樂作品開始與音樂以外的事物相連結，音樂的表現不再是單純的旋律、節奏、和聲等的組合，更多的是表現個人情感、抒發內心世界的創作，此時眾多的音樂作品都帶有明顯的標題，標題音樂的發展要比以前發展的更加快速。

　　白遼士的《幻想交響曲》成為後來浪漫樂派發展標題音樂的開端，日後的許多作曲家都受到白遼士的影響，如李斯特、華格納、理查‧史特勞斯等人。

　　在《幻想交響曲》中，白遼士使用了「固定樂思」的創作技法，即以不同的主題旋律代表不同的人、事、物，無論樂曲多長，它都能造成樂曲的統一性。

5.交響曲

　　此時交響曲的創作依照古典時期的大概型式，但樂章的數目常改變，對比調性運用更廣泛，還加入了合唱及獨唱，有標題的交響曲更是此時重要的發展。請聽白遼士的《幻想交響曲》第二樂章。

　　這首樂曲在音樂史上占有相當重要的地位，因為此曲不但有故事情節，而且在樂器演奏上採用許多大膽的作法，又有五個樂章組成。白遼士用一個「聖詠曲調」貫穿整首曲子，可以說是浪漫樂派「標題音樂」的始祖。

　　故事是敘述一位充滿幻想又很敏感的年輕音樂家，由於單戀的挫折而想自行了斷，但因藥效太弱，只讓他昏昏欲睡，而在夢中看到許多奇怪景象的情形。白遼士使用了「固定樂思」的創作技法，以不同的主題旋律代表不同的人、事、物，因此無論樂曲多長，它都能造成樂曲的統一性。第二樂章「舞會」描述的是夢中舞會的情景。

6.交響詩

　　「交響詩」是李斯特首創的一種樂曲形式，是單樂章的標題性作品，多以文學作品或是故事做為題材，具有描寫性的標題。通常包括幾個互相關聯的段落，每一段落各有其速度與表情，以與其他段落成對比。最典型的作品是一組主題出現後，再以其他變化方式在其他段落出現，來統一整首作品。以理查・史特勞斯的交響詩《查拉圖是拉如是說》序奏為例，這首開場曲和日出有關。理查・史特勞斯根據尼采的同名小說所譜寫的交響詩，序曲日出在氣勢上頗具開天闢地之姿，同時三個漸起的音符，三段重覆性且氣勢逐漸拉大的旋律結構，簡單阨要的表現出旭日東升的景象。

7.音樂會序曲

　　「序曲」的角色有如一本書的序文，像是開場白一樣。特別是歌劇及芭蕾舞劇在開始前，都會由管弦樂團演奏序曲。但浪漫時期產生專為演奏會用的單樂章作品，習慣使用奏鳴曲快板曲式，有時富有描寫式標題，和歌劇序曲無關的音樂會序曲。

第二節‧浪漫時期音樂家

1.舒伯特（Franz Schubert, 1797~1828）

　　舒伯特出生在維也納，從小就學習鋼琴及小提琴，11歲進入皇家學校攻讀音樂，並擔任合唱團裡的高音部隊員，直到他16歲變聲才離開。他也曾學習作曲，同時他在他父親的學校裡擔任助理老師。這期間他創作了不少的傑作，包括：《F大調彌撒曲》、《魔王》、《野玫瑰》等。

　　對舒伯特而言，他喜歡隨興一點的生活，對於社會地位、貴族生活不感興趣，只要一拿到薪水就呼朋引伴吃吃喝喝，等錢用光，他那些難兄難弟再來接濟他。舒伯特非常崇拜貝多芬，沒想到在貝多芬逝世後的隔年，舒伯特竟然也一病不起而去世，最後如願的葬在離貝多芬墓地不遠的公墓。

■「歌曲之王」舒伯特

　　在舒伯特短暫的三十一年中，作品高達一千兩百多首，其中約有六百五十首是藝術歌曲，因此他便被譽為「歌曲之王」。

樂曲欣賞

● 舒伯特：《鱒魚鋼琴五重奏》主題與變奏

　　舒伯特22歲時偕同好友沃格一起到奧地利的北部演奏旅行，兩人接受當地礦業家潘加納的熱忱款待，並接受委託，寫了為鋼琴、小提琴、中提琴、大提琴及低音提琴的鋼琴五重奏，共分成五個樂章。由於舒伯特採用他的藝術歌曲《鱒魚》的曲調作為第四樂章變奏曲的主題，所以又稱為《鱒魚五重奏》，全曲洋溢著生趣盎然的趣味。

　　主題與變奏曲是完全以主題旋律為主角加以變奏。主題旋律在樂曲一開始時，就會被清楚的呈現出來，之後的音樂就以主題旋律為變奏基礎。

　　《鱒魚五重奏》第一變奏，由鋼琴奏出主題，四部弦樂器分別奏出具有活潑曲趣之十六分音符的音形與和聲，而此具有活潑曲趣的音形以不同的方式連串整個樂章。第二變奏曲，由中提琴奏出主題，其他聲部配以對位性曲調或作和聲。第三變奏，由大提琴和低音提琴擔任主題。第四變奏，主題在弦樂和鋼琴之間穿梭進行。第五變奏的變奏主題由大提琴演奏，尾奏在小提琴和鋼琴演奏出簡單的變奏主題後，寧靜安詳的結束這個樂章。

譜例：《鱒魚五重奏》第四樂章—鱒魚主題

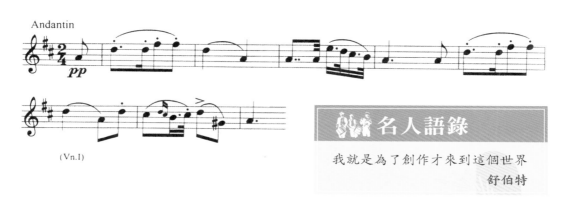

名人語錄

我就是為了創作才來到這個世界

舒伯特

2.舒曼（Robert Alexander Schumnn, 1810~1856）

　　舒曼出生於德國北部小鎮，因為父親是書商，舒曼小時曾閱讀大量古典文學作品，度過了一個相當快樂的童年。舒曼原來夢想當個作家，每當獨處時，他就發揮高度的想像力，塑造一個幻想的角色，與之對談而樂此不疲，而且這個習慣一直持續著。之後他本想改作個鋼琴家，未料卻因訓練方式錯誤導致手指受傷，而專心學習作曲並兼寫音樂評論，並創辦了對當時影響極大的《新音樂雜誌》。

■「音樂改革者」舒曼

　　舒曼與恩師愛女克拉拉的結合，可以說是十九世紀樂壇最動人的愛情故事，無奈過度的工作與學習，使他罹患嚴重的神經衰竭而處於精神分裂邊緣。

　　舒曼與許多偉大作曲家有些不同之處，他在某一段時期只專注於譜寫單一形式的作品，也因此他創作生涯的每一個階段，都推動著浪漫主義音樂朝前邁進一步。舒曼認為音樂的目的在於反映心靈的狀態，因此他認為，短短數語就能抵得過長篇大論，甚至表達得更多。他是革新者、批評家、鼓吹新事物的運動家。

樂曲欣賞

● 舒曼：《兒時情景》—〈夢幻曲〉

　　《兒時情景》是德國浪漫派作曲家舒曼的代表作之一，整首曲子由十三首精緻動聽的鋼琴小曲組成。舒曼在此追憶自己的童年，希望在與太太克拉拉未來的生活裡，尋覓兒時的幸福。全曲充滿寧靜和諧夢幻般的光彩。

　　〈夢幻曲〉是《兒時情景》的第七曲，在這優美的小曲中，只由前四小節婉轉動聽的主題反覆變化而成。左手巧妙綺麗的和聲，將這單純的旋律，優美的襯托出來。這個樸素、抒情而且可愛的曲調，把兒童沉入夢幻時，那輕柔飄緲的境界，微妙地表達出來。此旋律因非常優美感人，也常以小提琴、大提琴或小號獨奏，或編成管弦樂演奏，而且旋律很容易哼唱呢！

譜例：《兒時情景》—〈夢幻曲〉

● 舒曼：《少年曲集》—〈快樂的農夫〉

　　德國作曲家舒曼在子女的音樂教育上傾注了大量的心血，〈快樂的農夫〉選自《少年曲集》第十首，這是舒曼送給大女兒10歲生日禮物中的一首。舒曼有三個女

兒和一個兒子，每到星期天，舒曼和夫人克
拉拉都要和孩子們舉行一個家庭的小小音樂
會，〈快樂的農夫〉是他大女兒經常表演的
節目。〈快樂的農夫〉是這部曲集中最為人
熟知的一首，小小的無憂旋律由鋼琴演奏者
的左手奏出，右手則擔任活潑的伴奏。這首
小曲由於是寫給孩子們的鋼琴練習曲，所以在演奏技巧上比較簡單。

> **名人語錄**
>
> 將光亮從人心靈的深沉中
> 釋放出來
> 是音樂的神聖使命
>
> 舒曼

3.孟德爾頌（Felix Mendelssohn-Bartholdy, 1809~1847）

　　在印象中，大多數的音樂家都一生貧窮，但
孟德爾頌可是個例外。出生於德國漢堡的孟德爾
頌，名字「Felix」就是幸福、快樂的意思！父親
是位銀行家，母親的家境也非常優渥，彈了一手
好鋼琴。孟德爾頌自幼便學習音樂，且專心的以
音樂為職業，為初期浪漫派的音樂發展有著非常
大的功勞。

■「幸福音樂家」孟德爾頌

　　孟德爾頌自小便顯露出音樂方面的才華，17
歲就完成了《仲夏夜之夢》的序曲。他曾親自指
揮演出巴哈的《馬太受難曲》，作品是巴哈死後七十九年第一次被公開演
出，也因此，巴哈的音樂逐漸在世界各地的音樂會中被演出。他還成立萊比
錫音樂院，後來成為歐洲重要的音樂學校之一。

　　孟德爾頌著名的作品包括樂劇《仲夏夜之夢》、神劇《以利亞》、《宗
教改革》交響曲、《義大利》交響曲、《蘇格蘭》交響曲、《芬加爾山洞》
序曲、E小調小提琴協奏曲、及多首《無言歌》等作品。孟德爾頌最後因積勞
成疾，又因他最親密的姐姐芬妮過世，受不了打擊，於38歲去世。

樂曲欣賞

● 孟德爾頌：《義大利交響曲》─〈莎爾塔雷羅舞曲〉急板

　　12歲的孟德爾頌曾與72歲的歌德成了忘年之交，歌德喜愛義大利，更告訴孟德爾頌，從事創作的人一定要到義大利去走走，吸收文化。果然生長於北歐的孟德爾頌去旅行之後，感受到地中海光輝燦爛的陽光，真正喜歡上義大利的風光，終於譜出描繪義大利的《義大利交響曲》，並認為是他最成熟的作品。

● 孟德爾頌：《仲夏夜之夢》─〈結婚進行曲〉

　　17歲的孟德爾頌和姊姊芬妮讀了莎士比亞的戲劇《仲夏夜之夢》，獲得靈感的孟德爾頌在不到一個月內即完成序曲。最初序曲是以鋼琴之四手聯彈而作成，之後才改寫成管弦樂曲。1843年，孟德爾頌受普魯士王腓德列·威廉四世之命譜作全劇配樂，其中巧妙放入原序曲中的許多動機，雖前後經十七年之隔，內容卻完整協調的形成一體。整個《仲夏夜之夢》序曲及劇樂共計十三曲，其中〈序曲〉、〈詼諧曲〉、〈間奏曲〉、〈夜曲〉、〈結婚進行曲〉等五曲，現今仍經常出現在交響樂演奏會中，而〈結婚進行曲〉更是今日結婚儀式中普遍採用的音樂。

　　〈結婚進行曲〉是三段體ABA的曲式，簡潔的樂句與嘹亮的銅管搭配，時而莊重大方、充滿輝煌耀眼的氣息，有時又輕鬆而自然。最後全曲在銅管與弦樂器的應和，以及木管的顫音裝飾中堂皇結束。

譜例：〈結婚進行曲〉主題

名人語錄

音樂是人類思想
感情與精神生活
自由表現的藝術

孟德爾頌

4.華格納(Richard Wagner, 1813~1883)

出生在德國萊比錫，父母親都愛看歌劇，少年時期的華格納喜愛戲劇勝過音樂。他雖學鋼琴，但懶於練琴，直到聽了貝多芬的交響曲，感動之餘立志要成為一位作曲家，並開始勤奮學習和聲學與嘗試作曲。

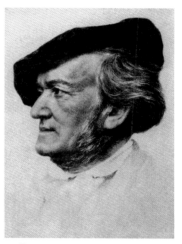

■「樂劇創始者」華格納

為了躲避債主追討，他曾帶著妻子越過俄國邊境，搭船逃往英國，在航行中曾遇到暴風雨的奇特經歷，孕育了之後華格納寫作歌劇《漂泊的荷蘭人》的靈感。之後，他由英國前往巴黎，因為生活極端貧困，使他甚至因欠債而兩度下獄，個性也變得自私而無情。

華格納曾在他的《歌劇與戲劇》一書中，預言未來的歌劇必將捨棄過去慣用的詠嘆調和宣敘調，音樂與劇本會更緊密配合，並因為加入其他藝術而成為他稱為「樂劇」這種新的戲劇型式。

華格納在音樂家中是頗受爭議的人物，稱讚和批評的都有。但他卻是樂劇的創始者。代表作品有《羅安格林》、《唐懷瑟》、《尼布龍根指環》、《崑斯坦與伊索德》等歌劇。

樂曲欣賞

● 華格納：《女武神》 序曲—〈飛行女武神〉

華格納《尼伯龍根的指環》以德國史詩和神話為題材，共分為四部，分別是〈萊茵河的黃金〉、〈女武神〉、〈齊格弗里德〉和〈諸神的黃昏〉。因為規模巨大，需要四個晚上才能演完，並且必須有特殊的超大型的劇院。〈飛行的女武神〉為

名人語錄

當創作的靈感乍現時
它們就使作曲家不由自主的從事創作
音樂感覺不再形之於外
而是在作曲家的內心裡成形

華格納

《女武神》的序曲，表現了女武神們騎著帶翅膀的駿馬在雲霄之間馳騁的形象，她們的武器在閃電中閃爍，怪異的笑聲與雷聲混成了一片。華格納以長號、小號為主的銅管樂器的音色，加上樂隊的演奏，輝煌的金屬聲音表現了女武神在空中飛行時的飄逸和瀟灑，具有濃厚的神話色彩和宇宙空間的感覺。

5.布拉姆斯（Johannes Brahms, 1833~1897）

布拉姆斯1833年5月7日生於德國漢堡，受母親鼓勵學習鋼琴，由於父親的收入微薄，13歲的布拉姆斯就開始在船員酒吧裡彈奏鋼琴。

布拉姆斯在當時以一般人熟悉的傳統風格創作，成功的賦予浪漫樂派音樂，一種典雅明亮的古典氣韻。那流暢、均衡、不誇大渲染的音樂風格，是他廣獲愛樂大眾支持和肯定的原因。有人說布拉姆斯的音樂，是古典主義最後的終結點，或說他是浪漫中的古典。

■ 年輕時的布拉姆斯和老年時留著鬍鬚的形象差異頗大

布拉姆斯從年輕時，就對匈牙利境內的吉卜賽音樂發生濃厚興趣。後來因結識匈牙利小提琴家雷梅尼，得有機會接觸匈牙利的民間音樂。他將這些生動熱情，並含蓄著哀愁情調的音樂，加以採集整理與編曲，完成一些題為《吉卜賽之歌》的聲樂曲與四冊鋼琴聯彈曲《匈牙利舞曲集》。其中一些曲子，曾編曲成鋼琴獨奏曲，獲得極高評價。當時布拉姆斯曾被控告盜用匈牙利民謠，侵犯著作權，好在最後獲得勝訴，其中最為著名是《匈牙利舞曲第五號》（升F小調）。

樂曲欣賞

● 布拉姆斯：《第五號匈牙利舞曲》

布拉姆斯以匈牙利曲調所寫的一系列匈牙利舞曲，明亮而強烈的節奏，使人有要跟著擺動的念頭。這首升F小調第五號是大家所最熟悉的名曲。布拉姆斯一生都寫作龐大莊嚴的音樂，這首輕巧可愛的舞曲，顯示他和藹可親的另一面。此曲由於大小調

的運用，蘊藏一股哀愁與熱情，充滿力感與朝氣。此曲用單純的三段式作成。第一段拍子是快板，由歌唱似的旋律與含有切分音強勁的旋律構成。中段反覆活潑短小的動機，請注意其中有四次速度的快慢變化，使人印象極為深刻。最後回到第一段主要旋律之後結束全曲。

譜例：《第五號匈牙利舞曲》主題

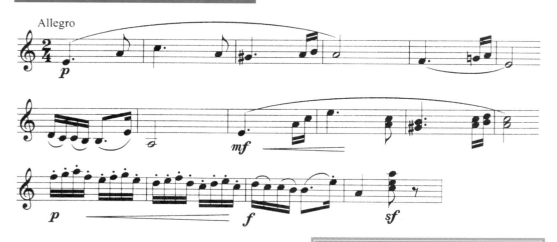

名人語錄

那些拍子機的數目，並不可靠
你該自己找出來樂曲的正確速度

布拉姆斯

6.柴可夫斯基（Tchaikovsky, 1840~1893）

　　柴可夫斯基可以說是俄國最受歡迎的作曲家之一，他的音樂有豪放的，也有抒情的；有陰鬱的，也有天真的，不容易以簡化的言語描述。但他最獨特的是源源不絕悅耳動人的旋律，甚至可與莫札特、舒伯特相比。

　　柴可夫斯基的婚姻不太美滿，歐美學者說他是同性戀，但俄國有人不同意。曾有富孀梅克夫人以年金資助多年，讓他能專心作曲。他

■「悲愴音樂家」柴可夫斯基

們從未謀面，只藉著信件來住，據說柴可夫斯基的第四交響曲，就是獻給梅克夫人的。

　　梅克夫人因為柴可夫斯基已名滿天下，而停止對他的資助，使他深受打擊。當時俄國流行霍亂，柴可夫斯基卻飲下一杯生水，染上霍亂而亡，但他的死因至今成謎。

　　柴可夫斯基的交響曲有如抒發個人感情的私祕書信，最著名的是《悲愴》交響曲，而第一樂章中的第二主題，也成了柴可夫斯基的「招牌」旋律。柴可夫斯基的芭蕾舞組曲，也非常受歡迎，在他的三大芭蕾舞劇《天鵝湖》、《睡美人》、《胡桃鉗》中，可以看到另外一面的柴可夫斯基，天真而健康。

樂曲欣賞

● 柴可夫斯基：《胡桃鉗》—〈糖梅仙子之舞〉

　　柴可夫斯基在《睡美人》芭蕾舞劇大獲成功之後，又受託寫出《胡桃鉗》。這齣芭蕾劇樂之中，最特別的就是使用了「鋼片琴」(Celesta)當時一種新的樂器。在《糖梅仙子之舞》這首曲子中，弦樂以撥弦引導出有如音樂盒一般清脆迷人的鋼片琴聲，搭配著低音單簧管，讓這首曲子充滿著新鮮與活潑的氣氛。欣賞的時候，似乎可愛仙子跳舞的情景就生動的浮現眼前。

名人語錄

靈感全然不是漂亮地揮著手而是如牛般竭盡全力時的心理狀態

柴可夫斯基

7. 小約翰‧史特勞斯 (Richard Strauss, 1864~1949)

　　小約翰‧史特勞斯出生在風行跳舞的維也納一個音樂家家庭，因他與父親同名，一般通稱他為小約翰‧史特勞斯。儘管身為音樂家的父親反對他走向音樂之路，但小約翰背地裡仍瞞著父親學習小提琴。19歲時，便在餐館指揮自己成立的伴舞樂團。史特勞斯的作品除了《蝙蝠》等十六首輕歌劇，以

及若干管弦樂曲外，其餘都是圓舞曲與波卡舞曲，總計有四百餘首之多，故也有「圓舞曲之王」的美稱。

■「圓舞曲之王」小約翰·史特勞斯

他的圓舞曲獨具特色，旋律流暢，柔美動聽，節奏自由，生機盎然，是每年維也納新年音樂會的主要曲目。他還將源於德國南部溫和的連德勒舞，改造成為結構簡單、節奏靈活、旋律優美、感情奔放的音樂體裁，使舞曲在當時一般人民生活中占有重要地位。

十九世紀的維也納十分流行跳華爾滋舞，成為很通俗的社交活動。史特勞斯家族對當時圓舞曲（華爾滋）的貢獻不可抹滅。小約翰·史特勞斯除了大家所熟知的《藍色的多瑙河》、其他如《蝙蝠》方陣舞曲、《維也納森林的故事》、《藝術家的生活》、《春之聲》、《酒、美人與歌》圓舞曲、《皇帝》圓舞曲、《閒談》波卡舞曲、《撥奏》波卡舞曲等都是曲曲動聽的佳作。

樂曲欣賞

● 小約翰·史特勞斯：《皇帝圓舞曲》

《皇帝》圓舞曲是當奧地利皇帝法蘭·約瑟夫一世前往德意志拜訪威廉二世皇帝時，為了慶賀兩國的友誼，小約翰寫下了標題為《手牽手》的圓舞曲，當時聰明的發行商就建議小約翰將此曲改名為《皇帝》圓舞曲，不過後來這首名曲並未獻給任何一位皇帝。

全曲由不同風格的圓舞曲以及壯闊的結尾曲所組成，在華麗的主奏、強而有力的節奏下，有著皇帝蒞臨的凜凜威嚴氣勢。

● 小約翰·史特勞斯：《春之聲圓舞曲》

《春之聲》是小約翰·史特勞斯後期作品，當時作者已年近60歲，但作品仍充滿活力，顯出非凡的功力。原本寫的是女聲獨唱的聲樂曲，後來才改編為鋼琴曲和管

弦樂曲。不同於其他維也納圓舞曲，它不是為舞蹈伴奏音樂而創作，而是為舞台上表演的音樂節目，具有純粹的音樂表演性質；在體裁上它具有迴旋曲的特點，有一個多次再現而且貫穿全曲的迴旋曲主題。這個主題是在簡短熱情的引子之後呈現出來，華麗敏捷的旋律有如春天的氣息，洋溢著青春活力。若說小約翰・史特勞斯這位圓舞曲之王把維也納舞曲推至最高峰是當之無愧的。

8.拉赫曼尼諾夫（1873~1934）

　　生於俄國的貴族之家，4歲隨母親學琴。從年少時期就鋒芒畢露，然而太早成名讓他招致批評，22歲時完成第一首交響曲，首演後遭到俄國國民樂派大肆無情的批評，因而精神上遭受重大的打擊，對於作曲喪失信心三年之久，無法提筆創作；經過醫師達爾博士的治療下得以康復，並將完成的《第二號鋼琴協奏曲》獻給達爾博士。此後他繼續作曲、指揮與鋼琴演奏，被認為是自李斯特之後最優秀的鋼琴家。

　　拉赫曼尼諾夫的作品帶著濃郁憂傷寡歡的風格，旋律豐富卻似感傷，似乎繼續著柴可夫斯基未完成的工作。拉赫曼尼諾夫曾在美國、瑞士、巴黎定居，晚年時思念祖國，本來計畫返回俄國，但遇到世界大戰，最後去世於美國加州。他一生中的最後三十年都扮演鋼琴演奏家的角色，經常到歐洲各地演奏旅行，我們至今仍可聽到他彈奏自己作品所錄製的唱片。

樂曲欣賞

● **拉赫曼尼諾夫：《第二號鋼琴協奏曲》第一樂章 中板**

　　「你要開始創作，而你的創作一定是無人能及的」，這是拉赫曼尼諾夫的精神科醫師鼓勵他的話。他曾經因為第一號交響曲名噪一時，卻也經歷多次作品演出乏人問津而數度修改的窘境，甚至因此接受精神治療，靠著催眠療法不斷鼓勵，拉赫曼尼諾夫東山再起，完成他的《第二號鋼琴協奏曲》。

　　樂曲分為三個樂章，第一樂章為中板，主奏鋼琴在開始的第八小節先彈出深沉而厚重，如鐘聲一般的和弦，在分散和弦後，進入呈示部的兩個主題。也許是經歷的精神方面的大起大落，拉赫曼尼諾夫在樂章中擺置了莊嚴的節奏和濃稠的俄羅斯式感傷。音符中透露出強烈的情緒感染，讓聽者感受到快意的灑脫與黏膩的情愫相互交織著。

名人語錄

我作曲
是因為我有話要說

拉赫曼尼諾夫

MEMO

學習單 ♪♫♪♫

1. 常被用來當作婚禮儀式的結婚進行曲，是哪位音樂家的作品？

..

..

2. 小約翰・史特勞斯以哪一類的作品著稱？

..

..

3. 音樂家拉赫曼尼諾夫曾經得過現在非常普遍的哪種病呢？

..

..

4. 你如何形容浪漫時期豐富的音樂風格？

..

..

5. 你聽過柴可夫斯基的哪一首作品？

..

..

Chapter 9

國民樂派

第一節　國民主義與音樂發展

第二節　國民樂派音樂家

第一節・國民主義與音樂發展

時代背景

　　法國大革命（1789年）之後的十九世紀初，貴族沒落，歐洲人民自主意識抬頭。歐洲民族眾多較弱小的民族，對當時北方的德、奧，南方的義大利等強勢大國，開始有了文化上的覺醒，國民主義因此產生。「國民樂派」開始在主流地區之外而形成。共同的特色是富民族性與地方性的色彩，旋律近似民謠，節奏奔放，戲劇性、寫實性強。

　　當時在俄國樂壇分成兩派，一派是強調運用俄國民族音樂素材的俄國五人組，包含穆索斯基、高大宜、林姆斯基・高沙可夫等人；另一派則是以魯賓斯坦、柴可夫斯基為主的學院派，在作曲時，會運用西方音樂的手法。

　　而南歐的西班牙，北歐的挪威、丹麥、芬蘭，東歐的捷克、匈牙利，都在各自的社會發展中，各自產生了民族作曲家。他們一方面汲取浪漫主義思潮中有益的部分，另一方面更傾向於民族民間的生活思想及其音樂的反映，而建立了自己的民族樂派。

國民樂派的特色

　　以發揚民族精神和傳統文化為目標，強調國土及歷史，將本國國民的精神、背景與個性表現出來。盛行以本國民謠及民間故事為主題當作音樂的素材。

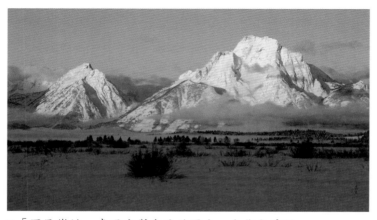

■「國民樂派」表現出對自己的國土、文化之重現

第二節 · 國民樂派音樂家

1.穆索斯基 (Modest Mussorgsky, 1839~1881)

　　穆索斯基原本家境富裕，但是當時農奴解放導致收入減少，家庭經濟漸差。穆索斯基加入軍隊後，認識了一些音樂家，引發穆索斯基對音樂的興趣，於是他辭去軍職，學習音樂。

　　穆索斯基的生活一向揮霍無度，為了維持生計，他找了一份乏味的工作，卻養成酗酒的毛病，42歲時，因為酒精中毒而去世。

　　穆索斯基與其他俄國音樂家組成了「俄國五人組」(The Five)，他們在推行俄國民族音樂方面功不可沒。難得的是五個人中沒有一個人是音樂科班出身的，卻憑著興趣而能不間斷的寫出動人樂章，推廣民族音樂。穆索斯基是其中作品最有俄羅斯風味，也最有天分的一員。

　　穆索斯基有兩部歌劇，但是現今最受歡迎的卻是管弦樂作品《荒山之夜》與原本為鋼琴曲，但因為拉威爾改編為管弦樂版而更加流傳的《展覽會之畫》。

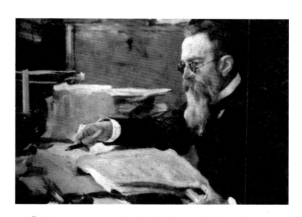

■ 「俄國五人組」中才華洋溢的穆索斯基

樂曲欣賞

● 穆索斯基：《展覽會之畫》組曲─〈基輔城門〉

　　穆索斯基為了紀念因病去世的畫家朋友，以樂音代替語言，將他參觀畫展因感動所激發出豐富的聯想，用生動的音樂與幻想來描述圖畫，創作出《展覽會之畫》。由十首曲目所組成的《展覽會之畫》組曲，每曲代表一幅畫，充分表達出他敏感、豪邁、熱情的性格，不但達到紀念朋友的目的，更創作出一首俄羅斯的「音畫」！不少

人把原本的鋼琴組曲改編為管弦樂曲，其中又以拉威爾的版本最受歡迎，而目前一般的演出都是以此版本為主。

　　〈基輔城門〉為組曲的第十首，也是終曲，更是十首小品中最精彩的一曲，風格莊嚴肅穆，威風凜凜。此曲是根據已決定在基輔建造的城市大門設計圖所得的靈感而作的。由穩重的主題開始，逐漸增強之後，突然變成了平靜的聖詠調。然後先前的主題再度強有力地出現，八度音程的移動，增添了輝煌的色彩。經過平靜的聖詠調再現，開頭主題更加壯大，最後的尾奏再次把主題有力的釋放，整首組曲就在氣勢雄偉磅礴中結束。

2.德弗札克（Dvorak, Antonin, 1841~1904）

　　生於捷克的布拉格附近一個小村中。父親是小旅店老闆兼屠夫。德弗札克自幼就顯出音樂天分，他父親雖窮，卻鼓勵他去布拉格學音樂。20歲以後，德弗札克在樂團中找到中提琴手的工作，並開始作曲。不久，在布拉姆斯的推薦下，德弗札克獲得政府的獎金，也得到國際名聲。他曾受聘出任紐約國家音樂學院之院長而赴美。德弗札克在美國三年多，時常懷鄉，有空就到捷克移民村(Spillville, Iowa)去休假。在那裡，他把美國黑人與原住民的音樂成分，吸收到他的作品

■著名捷克音樂家德弗札克

中，寫下了好幾部名作。其中包括著名的《新世界》交響曲、《美國》四重奏、《B小調大提琴協奏曲》。

　　根據德弗札克的描述，他是一個樂天開朗，但又戀土懷鄉的捷克農民，因此他的音樂有很濃的捷克鄉土味。另外，也具有豐富的旋律、管弦樂色彩與嚴謹的形式。在重振捷克民族音樂上，德弗札克扮演重要的角色。

　　他的十六首《斯拉夫舞曲》很受歡迎；作品中最有名的當然就是第九號《新世界》交響曲了。尤其其中慢板英國管獨奏旋律，幾乎已變成當地的民謠了。

樂曲欣賞

● 德弗札克：《新世界》交響曲 第二樂章 緩板

　　這是一首親切難忘的《念故鄉》曲調，運用如泣如訴的旋律，有如早期黑人懷念遙遠故鄉的歌聲，又像是他們在低訴悲苦的命運。許多離鄉背井的人，聽到旋律，會不自主的勾出心底的鄉愁。首先由聽來莊重的和弦，用低音木管和銅管樂器奏出短短的前奏，接著由英國管引導出Mi Sol Sol Mi Re Do優美哀怨的主題，進入中段後，木管繼續吹奏出略為哀淒的旋律，然後由各式各樣的樂器奏出各種旋律的片斷，最後英國管的主題又登場了，在感人的曲調中結束這優美的樂章。

　　有意思的是，這一段緩板的旋律已被廣為運用在手機鈴聲，下課鐘聲等方面，大家不妨留意一下！

名人語錄

如果一個捷克人沒有音樂感受又怎麼辦？
這樣，作捷克人的實質意義便煙消雲散！

米蘭·昆德拉

譜例：《新世界》交響曲第二樂章主題

3.葛利格（Edvard Grieg, 1843~1907）

出生於挪威的葛利格是著名的北歐音樂家，有很好的家世背景，自小得到良好的教育。他的音樂天賦來自於鋼琴家的母親，家人注意到他的音樂天賦而細心栽培他。在他認識一位挪威民族音樂學家並結為好友之後，他開始接觸北歐的文化、民間音樂、特有的文化內涵，這些都成了他音樂創作的源頭與養分，也造就出獨屬於他自己的民族音樂風格。

有一個笑話說，「如果到挪威旅行，千萬別在挪威人面前說葛利格的壞話，否則可能會挨揍」，由此也可看出葛利格在挪威人心目中的地位。

葛利格的作品中，以與大文豪易卜生合作所寫的戲劇配樂《皮爾金》最受喜愛，另外還有《a小調鋼琴協奏曲》、《幽默曲》、《C大調交響曲》等。

■挪威著名音樂家葛利格

樂曲欣賞

● 葛利格：《皮爾金》第一號組曲—〈清晨〉

西元1874年，挪威劇作家易卜生請請葛利格為他的戲劇作品《皮爾金》創作配樂，葛利格完成此劇樂之後於挪威首演，大獲成功，觀眾極為喜愛。出版商建議葛利格將配樂與戲劇分開，而葛利格也一直相信自己作品的價值，不必依附於易卜生劇作的情節，於是將之改編為四個樂章的組曲，與原劇的劇情順序完全無關，而且甚獲好評。

〈清晨〉是第一組曲中的首曲，為田園風格的快板，它描寫著摩洛哥海岸的清晨。在單簧管和雙簧管的和聲襯托下，長笛奏出一段有如鳥叫般的清晨主題，似乎描寫金色晨光中，朝陽冉冉升起的情景。雙簧管接著吹出同樣的旋律，並與長笛相互交替，之後由管弦樂繼續主導。這首優美的曲子被許多晨間節目選為背景音樂，真正是名符其實。

譜例：《皮爾金》組曲　第一組曲　〈清晨〉主題

- **葛利格：《皮爾金》第一號組曲—〈山魔王的宮殿中〉**

　　〈山魔王的宮殿中〉是《皮爾金》第一組曲中的第四首，為進行曲的風格。先由法國號奏出陰森的樂句，再由低音提琴的撥奏發出象徵妖魔們狂舞般的旋律，這個旋律在由別的樂器演奏後，速度逐漸加快，營造令人緊張的氣氛。突然、傳來教堂的鐘聲，山魔們驚慌逃離，樂曲在強奏中結束。

4.林姆斯基・高沙可夫（Nikolay Rimsky-Korstkov, 1844~1908）

■作育英材的林姆斯基・高沙可夫

　　林姆斯基・高沙可夫於俄國西北部諾夫哥羅德附近的小鎮出生，父親是退休公務員。他從小就渴望像叔父和哥哥一樣，加入海軍服役，也達成期望。不過，和穆索斯基一樣，林姆斯基・高沙可夫雖是軍人出身，然而由於俄國國民樂派先驅葛令卡等前輩的啟發，再加上「俄國五人組」同僚的策動下，毅然放棄軍旅生涯，轉而投身於音樂創作。

　　林姆斯基・高沙可夫在管弦樂編曲和色彩運用上，對後世影響頗大，例如交響組曲《天方夜譚》，就是他一生管弦造詣的最佳呈現。另外的作品還有歌劇《金雞》、《西班牙隨想曲》等。

　　林姆斯基・高沙可夫一生作育無數英才，像蘇俄近代三大作曲家中的普羅高菲夫、史特拉溫斯基，以及義大利名作曲家雷史畢基等人，都曾是他門下的得意學生。

樂曲欣賞

● 林姆斯基・高沙可夫：〈大黃蜂的飛行〉

　　這首小曲選自林姆斯基・高沙可夫的歌劇《薩丹王的故事》，由一陣急速的鋼琴下行音階展開。開始的幾個小節並非只是前奏，更用來交代背景，所以獨奏進入之後，鋼琴先來一段模仿黃蜂嗡嗡叫的琴聲。之後小提琴獨奏，鋼琴作為伴奏，把黃蜂刻劃得繪形繪聲，令人想起炎炎夏日。旋律在起伏不定中來回重複。隨著小提琴拉出音域最高的幾個音，曲子變得緊湊，最後在高音的主旋律之後，下降至柔和的撥奏和弦，像是黃蜂飛走一般結束整曲。

5.西貝流士（Jean Sibelius, 1865~1957）

■享有高壽的西貝流士

　　西貝流士於1865年12月8日誕生在芬蘭的塔瓦斯泰烏，父親是一位醫生，母親則為望族之後，他們家裡的音樂及藝術氣氛非常濃厚。西貝流士9歲開始學鋼琴，15歲時接受小提琴的訓練，曾一度希望自己能成為一個小提琴家。

　　最初進入大學讀法律，因為對音樂的熱愛持續增強，所以便轉往音樂院就讀，之後並前往維也納學習。

　　由於當時芬蘭受俄國暴政的壓迫，全國掀起一股愛國抗暴的風潮，西貝流士深受自己同胞愛國精神的影響而返國。在當時的作品中已顯出他對大自然與本國神話的深刻喜愛。他的交響詩《庫雷伏》(Kulle-vo)、《凱萊利亞》組曲 (The Karelia Suite)與交響詩〈黃泉的天鵝〉(The Swanof Tuonela)，這些作品中全部激盪著愛國的熱情。芬蘭神話和古代英雄的故事，是西貝流士當時的主要譜曲題材。1899年，西貝流士譜出了令他永垂不朽的作品—交響詩《芬蘭頌》，這首曲子最初的名稱是〈芬蘭的覺醒〉，後來才被單獨抽離出來，並且更名。

由於《芬蘭頌》這首曲子具有激發芬蘭人民愛國情操的力量，所以在俄國統治期間，它在芬蘭是被禁止演奏的，然而在芬蘭境外，世界上許多國家卻不斷將它排入音樂會的曲目。

西貝流士在他的後半生有將近三十年不再寫曲，可是他在芬蘭人民心目中的崇高地位並沒有因而降低。當他70歲時，芬蘭政府還特別將他的生日訂為國定假日，而且每五年為他慶生一次，舉行盛大的祝壽活動，直到90歲的生日。他是少數享高壽的音樂家，活了92歲。

西貝流士共有七首交響曲，抒情迷人又富有芬蘭鄉土特色的第二號交響曲最受大眾歡迎，而只有一個樂章的第七號交響曲最被推崇。管弦樂曲《悲傷圓舞曲》、交響詩《黃泉的天鵝》、《北國女兒》等均為知名代表作，而《芬蘭頌》的地位，等於是芬蘭的國歌了。

> **名人語錄**
>
> 音樂家見了面就只會談錢和工作
> 我寧可多跟商人相處
> 他們才真正會表現出對藝術、音樂的興趣
>
> 西貝流士

樂曲欣賞

● 西貝流士：《凱萊利亞組曲》—間奏曲 中板

《凱萊利亞組曲》作品11號，是西貝流士受託為歷史劇譜曲所作的，細膩的描繪了凱萊利亞省從十三世紀到十五世紀的歷史故事，特別演奏到第二樂章〈敘事曲〉的部分，更是讓觀眾有置身於中世紀城堡中，目睹當時的歌手向國王及大臣獻唱般的臨場感。

MEMO

Chapter 10

印象主義
與音樂

第一節　印象主義與音樂發展

第二節　印象樂派音樂家

第一節・印象主義與音樂發展

時代背景

　　「印象主義」這個名稱開始是在繪畫上所產生的一種風格，它的發起人是馬奈(Manet)、莫內(Monet)、秀拉(Seurat)等人，原本的構想是要避開單純的寫實而畫出反映於水中的光和影。經過一段時間的發展，形成印象主義畫家的作品比較不著重於具體精細地描繪，而強調光影微妙變化所帶給人的主觀感受。受到這股風潮的影響，音樂上出現了所謂的「印象樂派」。

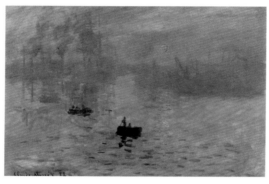

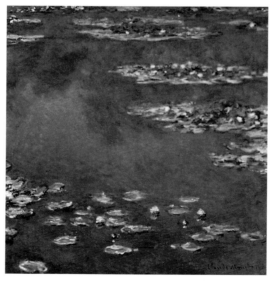

■莫內的「映象－日出」（上）與「蓮花」（下）
　呈現出印象畫派強調光影變化的特色

　　音樂中，不再清楚的表達旋律與結構，而需由那充滿幻想意境的音響中，感受以音樂之外的方式所無法表現的世界。音樂家以德布西、拉威爾為主要的代表。

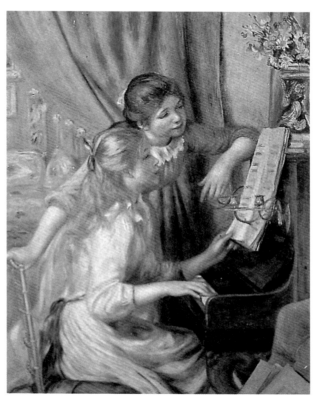

■雷諾瓦「彈琴的少女」為印象畫派著名畫作

第二節・印象樂派音樂家

1.德布西（Claude Debussy, 1862~1918）

生在法國巴黎近郊的小城，因為家計困難，德布西被送往生活費較低的坎城並寄住在嬸嬸家。在那裡德布西遇到了弗羅維爾女士，她發覺了德布西的音樂天賦，開始教他彈鋼琴，也因此，德布西能在11歲進入巴黎音樂院就讀，進而改變了德布西的一生。

德布西很早就顯示出對非正統和聲的獨特見解，在他的課業裡，經常出現違反規則的不尋常和聲。他並由許多當時的文學家及印象畫派畫家，得到深遠的影響。

■印象樂派代表德布西

當年在巴黎的萬國博覽會上，德布西首次接觸到爪哇島的甘美朗音樂，而深深被吸引。這不但促使他在日後的作品中時常運用五聲音階，更讓他開始思考各民族音樂間本質上的差異。

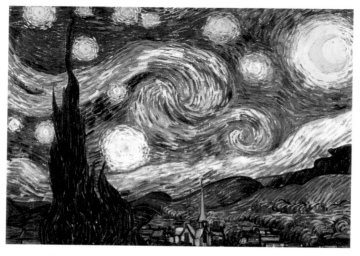

■梵谷「星夜」可說是印象畫派中較特殊的表現手法

　　受到印象畫派畫作的影響與啟發，德布西的音樂不再以傳統音樂上所講究的優美旋律或完整樂曲架構為主要訴求，他所追求的是聲音色彩瞬間變化所產生的音響效果。他的音樂在旋律架構上也變得模糊不清，因此常予人一種朦朧的「印象」。儘管德布西本人並不是很喜歡「印象派」這個稱呼，但大家還是這樣將他歸類。

　　在鋼琴曲的寫作上，德布西十分自負，自評是蕭邦以後的第一人。有二十四首《前奏曲》、《映象》、《兒童世界》等，管弦樂曲《牧神的午后》、歌劇《佩利亞與梅麗桑》都帶給他盛名。

樂曲欣賞

● 德布西：《前奏曲》—〈棕髮女郎〉

　　法國作曲家德布西是印象樂派的創始人，他於1910年創作了一首鋼琴小品《棕髮少女》，並收入了他的鋼琴小品集《前奏曲》中。這是德布西從法國詩人里爾的一篇同名詩中得到的創作靈感，這首短小而抒情的小品，活靈活現地描述了一位少女富有活力的一面，以及她沐浴著陽光、充滿著光明和幻想的內心世界。

名人語錄

我期待於音樂的
就是音樂的自由

德布西

2.拉威爾（Maurice Ravel, 1875~1937）

　　拉威爾出生於法國西布瑞，但很快的全家搬到巴黎定居。拉威爾的童年過得很愉快，父母非常鼓勵他和弟弟朝自己的興趣發展。拉威爾喜歡音樂，於是父親讓他從7歲開始接受音樂教育。

　　拉威爾身材不高，頭大得與肩膀有點不相稱，為了彌補缺陷，他愛穿最時髦的服飾，並留著小鬍子，雖然和藹可親，卻有點孤僻，所以連親密的友人也不知道他真正的想法。

■ 管弦樂編曲高手拉威爾

　　拉威爾早期有兩部為比賽所創作的作品：《水之嬉戲》與《弦樂四重奏》，所呈現的技巧精湛、曲式簡潔清晰，已顯出創作的成熟。在管弦樂作品《西班牙狂想曲》、《圓舞曲》與《波麗露》中的音樂節奏，充分展現拉威爾對節奏的掌握，也因此他被邀請為俄羅斯芭蕾舞團寫出芭蕾舞劇《達夫尼斯與克洛埃》。

　　他的音樂以熱情奔放，洋溢著從容的舞曲節奏著稱，這種特質再配上高雅的旋律，成就了他獨特的風格。而且他的管弦樂手法公認第一流。他有些鋼琴曲，改編之後，常比原曲更受歡迎，例如《死公主之孔雀舞》、《鵝媽媽組曲》。

樂曲欣賞

● **拉威爾：《西班牙狂想曲》第四樂章〈集市〉**

　　法國作曲家拉威爾於1907年用油畫的手法展現了一部傑作《西班牙狂想曲》。它以如畫般的手法描繪出濃鬱的西班牙氣氛和西班牙精神。在西班牙音樂中，節奏是享有至高無上的權威，即使宮廷音樂也是如此。在標題為〈集市〉這最後的樂章，每一個小節的節拍與速度都凸顯節奏。只有在中間插入的慢板樂段，作曲家才得以表現他旋律動的手法，運用英國管和單簧管營造出陰鬱的氣氛。之後，活力漸漸地回復，拉威爾用華美的弦樂、打擊樂，強有力的銅管、響板和節奏，形成熱情以及精力充沛的畫面。

■ 印象派畫作「一片牆－那索」

Chapter 11

現代音樂

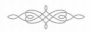

第一節　二十世紀的藝術與音樂發展

第二節　二十世紀的爵士樂與美國音樂

第三節　新世紀音樂

第一節・二十世紀的藝術與音樂發展

時代背景

　　綜觀二十世紀在第二次世界大戰之後藝術的發展，可稱得上是日新月異。機械文明急速發達，電信、電話、蒸汽機等陸續問世，不僅影響人類的生活，連精神和思想也受到衝擊。而受到資訊快速傳遞和資訊爆炸的影響，「地球村」的概念形成，使我們無法置身在其他地區的藝術演變之外，如此相互激盪和交流的結果，產生出令人意想不到的多樣藝術型式。在眾多藝術形式、理念中，影響力較大的包括十九世紀末興起的印象主義（見上一章）、二十世紀初的新古典主義與表現主義等。而到了二十世紀中期以後，又出現運用新科技創作的風格，如「電子音樂」、「機率音樂」、「具像音樂」等，代表作曲家有凱基(John Cage)、史托克豪森(Karlheinz Stockhausen)等人。

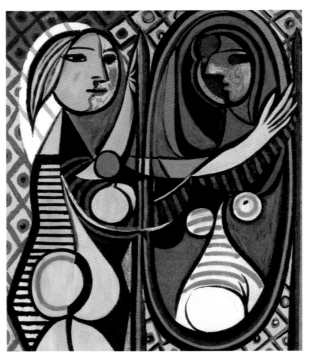

■二十世紀藝術大師畢卡索之畫作「鏡前的女孩」

一、新古典主義

新古典主義的作曲家,以簡潔的手法,去創作與演奏音樂。因為反對浪漫晚期風格的過度誇張不加以節制,因此目標是重回浪漫樂派以前的音樂,但在音樂內容上,可以是調性作品或是無調音樂,重點是仍保有古典時期所慣用的曲式架構。

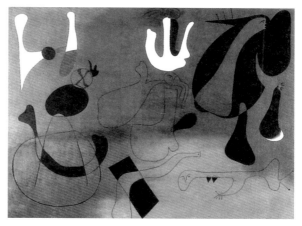

■畫家米羅的作品常帶有律動感

新古典主義最引人注目的,是晚年活躍於美國的俄國作曲家史特拉溫斯基,他在一生的創作中,不斷改變風格,雖然不能一概地把他稱為新古典主義者,但這種作風,卻是他音樂的最根本。普羅高菲夫則是新古典主義的另一位代表人物。

1.史特拉溫斯基 (Igor Stravinsky, 1882~1971)

史特拉溫斯基出生於俄國,父親是歌劇的歌手,所以在濃厚的音樂環境下成長。他先學法律,後來向林姆斯基・高沙可夫學習音樂。

第一次大戰前,他離開俄國到瑞士,又由於俄國革命無法回去,所以移居法國。第二次大戰後,成為美國公民,常旅行演奏並演出自己的作品。

■風格多變的音樂家—史特拉溫斯基

史特拉溫斯基從事多種音樂的創作,他以浪漫末期的手法注入俄國國民樂派的素材,也使用表現樂派及新古典主義風格,最後更嘗試十二音列的作曲手法。

綜觀他的作品,早期富有俄國國民樂派的風格,代表作有《火鳥》、《春之祭》等。中期為新古典主義時期,風

名人語錄

為音樂本身而熱愛音樂,
不要因為音樂能在聽眾心裡喚起
情感而喜愛它

史特拉溫斯基

格著重對位，形式上趨於古典時期，作品有《大兵故事》、《詩神阿波羅》。晚期為十二音列傾向時期，用十二音列的作曲手法，創作無調性的音樂，代表作有《清唱劇》（1952年）、《七重奏》（1953年）、《哀歌》等。

2.普羅高菲夫（Sergei Prokofiev, 1891~1953）

出生成長於沙皇帝俄時期，一生多活在革命的陰影裡。普羅高菲夫是林姆斯基‧高沙可夫在聖彼得堡音樂學院的學生，鋼琴技巧極佳。他以樂界壞小孩的姿態迅速崛起，早年刻意與史特拉溫斯基一較長短，作品狂野。曾因為批評者說他不會寫古典式的音樂，他就寫了海頓式的「古典交響曲」做為回應。

■不按牌理出牌的普羅高菲夫

普羅高菲夫曾在俄國大革命時遠走他鄉，前往西方世界追求國際名聲，旅經英、日、美、法，但是他最後還是選擇了祖國。在蘇俄度過他最後的十七年中，音樂也開始比較大眾化，貼近民眾。例如音樂童話《彼得與狼》、電影配樂《基傑中尉》、芭蕾《羅密歐與茱麗葉》、《灰姑娘》等都是很受歡迎的大眾音樂。

■康丁斯基的畫作表現出二十世紀的多變性

樂曲欣賞

● 普羅高菲夫：第一號交響曲「古典」第一樂章 快板

　　俄國發生二月革命，普羅高菲夫在離開祖國前所做的作品，運用了正統的音樂傳統與舞蹈的元素，又結合他所擅長表現不同角色的手法，很成功的表現在樂曲中。他讓樂曲有著豐富的旋律、分明的節奏、生動的對比及吸引人的戲劇性。第一樂章是活潑輕快的快板，刻意遵照古典的樣式，以證明普羅高菲夫對古典作曲技巧的瞭解。

二、表現主義

　　「表現主義」這個名稱是由視覺藝術而來，此派畫家是超出一般所看到的表象，描繪出畫家自己對於某物品的主觀感受，是一種扭曲誇張，較象徵性的手法。他們的重點是在內心的感動，以及體驗到的事物，而不是從外在事物所感受的。他們嘗試從猛烈的原始力量，去捕捉人類的生命力，也積極地去描寫生活與社會中，五光十色的現象，所強調的重點正好與發展較早期的「印象主義」形成對比。

■由康丁斯基的作品中可看出表現主義的誇張與象徵性

　　表現樂派最常使用的手法，就是十二音列手法。十二音列的作品打破古典音樂的法則，對現代音樂產生的極大的影響，不過現在純粹以十二音列為手法的作品並不多。代表作曲家有荀白克(Arnold Schoenberg, 1874~1751)、貝爾格(Alban Berg, 1885~1935)、魏本(Anton von Webern, 1883~1945)。

荀白克（Arnold Schoenberg, 1874~1951）

　　荀白克生於維也納，逝於美國洛杉磯。他從未進過正式的音樂院，是一個自學有成的音樂家。他的作品最早仍是依循以往的方式，在調性音樂上創作，之後進入無調時期，創作喜用濃縮語法，因此多為短小的作品。中期雖然樂曲型式多用組曲與奏鳴曲式，但技巧上使用十二音列方法譜曲。後期是以他在美國時期的作品為代表，不僅使用十二音列手法，也允許一些調性的成分，還綜合了浪漫與古典的手法，似乎又與傳統方式結合了。要認識荀白克，可由弦樂六重奏《昇華之夜》與《月光小丑》著手。

■自學而成的音樂家荀白克

名人語錄

音樂中「美麗」的一面，
只不過是作曲家誠實的副產品
是他尋求真理的功能

荀白克

第二節·二十世紀的爵士樂與美國音樂

也許因為生活腳步的快速，形成對隨性慵懶的嚮往，或是流行風氣的影響，近年來爵士音樂越來越受到歡迎。事實上，略為接觸爵士樂的人都會發覺，爵士樂不但風格多變，而且各年代又有其特色，甚至同時期的音樂家又有自己的個人風格，不容易歸納出單一特點。其實，這就是爵士樂的特色，本身具有多變與融合的特性。

■ 二十世紀呈現快節奏的生活

整體而言，爵士樂是一種西非洲與美洲人的共同產品，注重節奏，以即興演奏為中心的器樂音樂。最初是由三類型的音樂構成：

1.工作歌（Work Song）

為黑奴們發洩苦悶所唱的歌曲。

2.藍調（Blues）

以聲樂或器樂表達苦悶的心情，因為使用特有的藍調音階，所以會形成特殊風味。

3.黑人靈歌（Negro Spiritual）

　　傳統上美國信仰基督教，因此黑人在教堂中對上帝唱出的心靈之歌，懇切感人。現今不少黑人歌手依然出自教會的唱詩班。

　　發展至今，可以歸納出各期爵士樂所擁有的基本特質：

1. 節拍落點的變化，喜愛使用切分音。
2. 具有搖擺的感覺。
3. 樂器音色具有個性化。
4. 拉大旋律的彈性，多了隨性的韻味。
5. 使用即興的樂句。
6. 強調「即興演奏」。

　　「即興演奏」是指演奏家不按照作曲家預先創作好的樂譜，而以現場的感覺直接彈奏或演唱，因此每一次的演出都會出現無法預期的變化與新鮮感。爵士樂較其他音樂類型更強調即興演奏精神。

　　典型的爵士樂即興演奏手法，是在樂曲開頭時，先由樂團或獨奏者按照原曲旋律彈奏一遍，接著獨奏者開始在樂隊的伴奏下自由演奏，此時雖然和弦反覆不變，但是主要旋律則是完全由獨奏者臨場發揮。所強調的是充沛的情感與音樂創意呈現，而不強調複雜的曲式結構。

■爵士樂在多變與融合的特性下，不斷的向前旋轉、推進

爵士樂的演變與流派簡史

1.大樂團 / 搖擺爵士(Big Band / Swing)

爵士樂起於二十世紀初美國的紐奧良(New Orleans)。一開始時是酒館中一些白人與黑人自娛娛人的即興作樂,逐漸形成樂隊音樂,這可說是爵士樂的前身。特色是用小號、伸縮喇叭和黑管等樂器以自由對位法組合,即興風格強烈、節奏跳躍。當時阿姆斯壯(Louis Armstrong, 1900~1971)以其出神入化的小喇叭演奏,別具一格的沙啞嗓音,成了第一個爵士巨星。爵士樂隊的組織也日漸龐大,當時爵士樂隊著名指揮有Count Basie 、Benny Goodman、Duke Ellington等。

代表作,如:

(1) Louis Armstrong：When the Saints go Marching in。

(2) Count Basie：These Foolish Things。

(3) Duke Ellington：The Feeling of Jazz。

之後,一些爵士音樂家前往紐約,帶動「搖擺樂」(Swing)的風格。它是一種不按樂譜演奏的爵士樂,具有狂熱的風格,特徵是四拍爵士,因為在每小節內的四個拍子的強弱是相同的。同期也有一種鋼琴獨奏的風格產生,在左手使用頑固低音,右手是即興的旋律和聲處理,稱為「布基伍基」(Boogie-Woogie)。

■現代公寓的色彩有如爵士樂的呈現一樣,五彩繽紛

2.比波普爵士（Bebop）

　　「Bebop」一詞原出自爵士音樂家在練聲或哼唱旋律時所發出的毫無詞義的音節（或無意義的狂喊亂叫）。樂句經常在末尾以一個很有特色的「長~短」音型突然結束，而這個節奏又常被哼唱成「比波普」。Bebop音樂通常由3至6人組成的小型爵士樂隊演奏，他們不用樂譜，演奏的方式是先把旋律完整地演奏一次，接下來是在節奏組（一般是鋼琴、低音提琴和鼓）伴奏下的幾段即興獨奏疊句，再重覆第一疊句的旋律之後，結束全曲。節奏組自始至終重複著全曲的和聲音型，以保持樂曲的結構。

　　Bebop 的樂手有 Nat Cole、小號手 Roy Eldgridge、Charlie Parker、Thelonious Monk、Dizzy Gillespie、Miles Davis 和 Bud Powell 等人。

3.Cool爵士

　　Cool爵士流行於50年代，選用的音調是輕柔淡雅，音質柔和乾爽，獨奏中，帶來一種柔和舒緩、克制的感覺。其重奏部分有時讓你聯想起歐洲的室內樂。Cool爵士雖然也揉進了Bop的音調、旋律與和聲的優勢，但是比Bop的即興演奏更舒緩平滑，音色更加和諧，與Bop相比，Cool爵士樂經常呈現一種鬆弛感。Cool爵士鼓手也更加安靜，不干擾其他音色，總而言之，Cool爵士風格是「點到為止」，這正是被稱之為「Cool」的原因。代表作有Miles Davis九人小組推出的專輯《The Birth of The Cool》。

> **👥 名人語錄**
>
> 關於爵士樂，我先演奏之後再告訴你「它」是怎麼一回事吧！
>
> 麥爾斯・戴維斯(Miles Davis)

4.融合爵士（Fusion）

　　70年代，Fusion音樂漸漸發展起來，它的最初定義實際上是一種融合了爵士樂即興和搖滾樂節奏的音樂。然而隨著流行音樂、布魯斯 (blues) 節奏以及各種音樂形式在世界樂壇逐漸繁榮，Fusion爵士又將這些音樂風格加以運用，成為一種冠有爵士樂名稱的混合型音樂。

5.瑞格泰姆爵士樂（Regtime）

Regtime爵士樂融合了歐洲古典音樂和歐洲軍樂的特點而產生的。它打亂了古典音樂中嚴格的節拍規律，有演奏者掌握延遲的節奏。樂曲的進行通常是起奏延緩，隨即強調音節，這種風格在當時的鋼琴演奏中極為常見。

由於Regtime缺乏Blues的感覺和沒有即興的特色，有的人認為不算真正的爵士樂。不過Regtime爵士樂在二十世紀初的十五年中非常盛行，並對爵士樂的形式具有非常重大的影響。

音樂風格常會相互影響，二十世紀當時有一些學院派的音樂家，吸收了爵士樂風格，寫作音樂，其中最著名的就是蓋希文。

> **名人語錄**
>
> 我們演奏的就是人生啊！
>
> 路易士阿姆斯壯

6.蓋希文（George Gershwin,1898~1937）

蓋希文是具有旋律天分的爵士樂作曲家，他的爵士歌劇《乞丐與蕩婦》更影響了百老匯的喜劇演出。以鋼琴與爵士樂隊合奏的《藍色狂想曲》以及管弦曲《一個美國人在巴黎》，都成了具有爵士風的古典音樂。

《藍色狂想曲》是受保羅・懷特曼(Paul Whiteman, 1890~1967)委託而作。懷特曼比蓋希文大8歲，兩人有著很好的交情。懷特曼出身正統音樂界，但後來致力於爵士樂的發展，他一直希望創造出「交響式的爵士樂」。

■提高爵士樂地位的蓋希文

當時蓋希文需要往來於波士頓與紐約之間，而在火車上，蓋希文產生了許多靈感，並在三週內完成。《藍色狂想曲》首演時，由蓋希文親自擔任獨奏，懷特曼擔任樂團指揮。鑒於當時蓋希文的盛名，許多當代的音樂人物都到場聆聽這首交響化的爵士樂，其中包括小提琴家克萊斯勒(Fritz Kreisler)、作曲家拉赫曼尼諾夫(Sergui Rachmaninov)、史特拉溫斯基(Igor Stravinsky)。

目前我們所聽到的管弦樂團演出版本，是由葛羅菲(Ferde Grofe, 1892~1972)所改寫，而此曲已成為美國管弦樂中最重要的代表作品。

樂曲欣賞

● 蓋希文：《F大調鋼琴協奏曲》第三樂章 激動的快板

　　1925年紐約愛樂委託這位當紅的作曲家譜寫鋼琴協奏曲，鬥志旺勝的蓋希文決定接下這項工作，並且獨立編寫管弦樂曲部分，成為一個真正獨當一面的作曲家。由於他的基礎音樂教育極差，所以需要花費極大的功夫研讀作曲理論書籍。樂曲譜寫後，為了求慎重，蓋希文親自掏腰包租借戲院，招集樂師試奏、訂正。果然《F大調鋼琴協奏曲》新鮮生動的旋律，搖擺的節奏，表現出別的作曲家難以比較的敏銳性。

名人語錄

爵士樂象徵著一種美國的永恆價值
在其中，我們表達了自己

蓋希文

第三節 · 新世紀音樂

　　讓音樂「豐富現代人空虛的心靈」、「讓每一顆心返回單純」、「讓心靈徹底解放」，不知對這樣的廣告詞是否熟悉？近年來，因應現代過度忙碌、忙亂的現象，淨化、提升心靈、欣賞生活美好本質的提醒，不但為一般人所接受，似乎更成為一種時代需要，新世紀音樂就這樣發展出來。

　　一般認為新世紀音樂是興起於1970年代，許多音樂工作者於舊金山舉辦的彗星音樂節(the San Francisco Festival in Honor of Comet Kohoutek)中齊聚一堂，他們共同的特點為：創作都以冥想與心理層面為出發點。事實上是一種為了突破既有的音樂形式而做的嘗試，更因為音樂家們希望帶給聆聽者寧靜自適的美好感受，因此創作出溫暖的美感、充滿想像的空靈樂聲。

　　這一類的音樂，以器樂演奏型態為主，在旋律上力求變化，節奏流暢，凸顯個人演奏風格。1986年舉辦的第29屆葛萊美獎正式增設了「年度最佳新世紀唱片」(New Age Album of the year)的獎項，顯示新世紀音樂廣被接納。

新世紀音樂的表演型態

1.器樂演奏

　　新世紀音樂家們常以類似「印象派」風格進行創作，甚至從民謠中擷取靈感，以鋼琴、吉他或居爾特豎琴等樂器來進行表演。許多演奏家都受過嚴謹的古典音樂訓練，古典音樂仍是重要的靈感來源。另外也將巴洛克、古典、浪漫、印象樂派的音樂元素予以重組或重新編曲；使用曼陀鈴琴、小提琴、斑鳩琴及原音吉他等民謠風樂器，並混合鄉村音樂與爵士樂在創作中，都為慣常使用的方法。瑞士的班得瑞樂團 (Bandari)、喬治溫斯頓 (George Winston)、范吉利斯 (Vangelis)、尚馬龍 (Jean Francois Maljean)、雅尼（Yanni）等均為此類表演型態的代表。

2.環境音樂

　　常運用回音、迴響以及空間創造出聲音，當成營造氣氛與聲音環境的音樂要素，甚至由環境中的聲音「取樣」，在鳥叫蟲鳴、山風流水中演奏，或模仿出類似的聲音，此類音樂被稱為環境音樂、自然音樂、綠色音樂、芬多精音樂、冥想音樂、SPA音樂。「環保音樂家」馬修連恩 (Matthew Liena) 為此類表演型態的代表。

3.電子合成

　　因為科技的發展，由電子合成的方式來複製音效變得非常便利，有的音樂家甚至改變原有的音質，轉換成無法辨認的狀態。電子樂在這類的創作中，與原音樂器扮演了相等的角色。特別的是，他們通常以合音或回音等方式來演奏原音樂器，這種音樂開啟了「聆聽」、「思考」與「感覺」等方面的新視野，提供一種空靈靜謐的新空間感。另外一種形式則是將來自於非洲、澳洲與南北美洲等地的原始部落旋律和樂器，配合著細緻的電子音效來呈現。但因為牽涉到創作概念與技術的運用，音樂的品質差異不小，要留意選擇。Narada與Windham Hill兩品牌在此類表演型態中，產品最為歷史悠久。

4.人聲演唱

　　此類方式的表演將人聲視為一種天然的樂器，以悠揚的女聲或清純的童音，聽起來特別甜美。例如愛爾蘭的恩雅(Enya)、克蘭納德的主唱莫雅(Maire)、英國的妮琪貝瑞(Nicci Berry)等都是這種表演方式的佼佼者。

　　新世紀音樂因為直接以心靈對自然萬物的感應為素材，因此即使具有民族特色，卻依然能夠打破國界藩籬，不少來自荷蘭、瑞士、加拿大等地的音樂在各國都同樣的受到喜愛。但在新世紀音樂大量產生的同時，如何選擇合適又名符其實的作品，並能產生所期待的效果，實在需要更多的瞭解與比較。

Chapter 12

西方戲劇音樂

第一節　歌　劇

第二節　音樂劇

第一節·歌 劇

　　對於大部分的人來說，會覺得「歌劇」是較難懂的一種藝術，尤其是聽不懂在舞台上所唱的歌曲。但如果跳過語言上的問題，而從音樂的旋律、演出者的表現及歌劇的故事來著手，會發現歌劇是很豐富而有整體變化的音樂形式，而且演出的服裝、背景、道具，都更增加了歌劇的可看性。觀賞一部歌劇時，若先知道它是屬於哪一個時期的作品，較能瞭解背景和作品風格。對於歌劇作曲家作品的特性、貢獻及他們在歌劇史的歷史定位的熟悉，更有助於對歌劇作品的體會與認識。一部歌劇之感人，常在於劇本詩詞與動人音樂結合的結果。

　　歌劇被稱為「綜合藝術」，因為其中包括劇本、音樂、歌手（演出者）、樂團、舞台設計、布景、道具、燈光、服裝、裝扮造型等各種複雜的項目。歌劇中，又有獨唱、重唱、合唱等不同的組合。在演唱的形式上，獨唱包含詠嘆調(aria)、朗誦調(recitative)。重唱有二重唱(duet)、三重唱(trio)、四重唱、五重唱等，以二重唱的數量最多，包括男生對唱、女生對唱或是男女對唱的方式。合唱(chorus)部分也是歌劇中不可缺乏的，例如義大利作曲家威爾第的歌劇合唱曲經常被合唱團單獨演出。

　　歌劇中的音樂包含有序曲、宣敘調、詠嘆調、重唱、合唱等，音樂為高潮迭起的情節加強戲劇力，是歌劇成敗的重要關鍵。「序曲」的基本作用是告知觀眾們歌劇即將開始，序曲中的音樂多半反應了整部歌劇的氣氛；「宣敘調」是半唸半唱呈現角色對白的方式；「詠嘆調」是歌劇中特別具有吸引力的曲調，有高亢動人的旋律，多出現在故事情節的某個高峰；「重唱」常是幾個角色以音樂相互對話，音樂必須能掌握住各個角色的特性。通常由男女主角獨唱的詠嘆調特別受到歡迎，也是入門的好選擇。

　　寫歌劇的作曲家非常多，例如：早期的羅西尼、董尼才第，晚期則有比才、威爾第、浦契尼等，其中以義大利作曲家最喜愛寫歌劇，連音樂神童莫札特也留下許多齣受歡迎的歌劇。聽歌劇可以由歌劇中最精彩、最受歡迎的

歌曲開始入門，進而接觸整齣歌劇，而預先增加對劇情的瞭解，也有助於較深入的欣賞。

著名歌劇家

（一）法國歌劇家

比才(Georges Bizet, 1838~1875)

　　法國作曲家比才出生在巴黎，父親是聲樂老師，母親是鋼琴家，音樂天分很早就被發現，4歲開始學習鋼琴。10歲便進入巴黎音樂院學習作曲，19歲榮獲羅馬大獎，並前往羅馬留學。

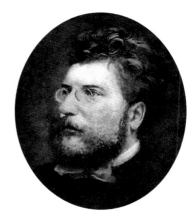

■ 著名歌劇《卡門》的作者比才

　　歌劇作品《卡門》的首演並不是很受歡迎，因為聽眾覺得內容太過於激情，三個月後比才就因心臟病去世，享年才37歲，並未看到《卡門》的成功。比才除了傑作《卡門》之外，也譜寫包括《採珠者》等將近十部歌劇，而管弦樂作品中，以《阿萊城姑娘》最受喜愛。

名人語錄

作曲家在創作一個作品時是全力以赴的
他輪番地經歷了相信、懷疑、熱心絕望、欣喜和痛苦

比才

歌劇欣賞

　　《卡門》一劇廣受歡迎，其中多首樂曲更成為歌劇的入門選擇。

【重要角色】

卡門	Carmen	吉普賽女郎、菸廠女工	次女高音
唐賀塞	Don Jose	騎兵隊下士	男高音
蜜凱拉	Micaela	唐賀塞的未婚妻	女高音
艾斯卡密羅	Escamillo	鬥牛士	男中低音

【著名曲目】

·第一幕　塞維里亞城廣場：〈序曲〉、〈士兵之歌〉、〈哈巴奈拉舞曲〉

〈哈巴奈拉舞曲〉又名〈愛情如同不易馴服的野鳥〉

在第一幕塞維亞城廣場上，不少男士向卡門獻殷情，但卡門只對坐在一旁沉默不語、專心做事的荷西產生了興趣，她有意無意地唱著這首「愛情如同不易馴服的野鳥」向荷西「放電」。歌詞說道：愛情就像是一隻難以馴服的小鳥，也像是放浪不羈的吉普賽孩童，郎雖無心，妹卻有意，如果你不愛我，而我卻愛上了你，那你可就要當心了！

這首歌的旋律廣受歡迎，連流行歌曲都加以填詞，分別以國語和廣東話演唱。

·第二幕　塞維里亞城牆邊的小酒館：〈鬥牛士之歌〉、〈花之歌〉、〈五重唱：有一筆好生意要做〉

〈鬥牛士之歌〉

發生在塞維亞城牆邊的昏暗小酒館，有酒客、走私客、吉普賽人混雜其中，卡門和兩位女伴隨著熱烈激盪的吉普賽舞曲翩然起舞。就在酒店老闆宣布打烊時間已到，眾人即將離去之際，又湧進另一批群眾擁簇著鬥牛士艾斯卡密羅來到酒店中準備慶祝一番，於是大家又都留了下來。為了答謝眾人的支持，鬥牛士唱起了著名的〈鬥牛士之歌〉，曲中洋溢著豪氣萬千，充滿英雄式的氣概，具有很強的震撼力。

〈花之歌〉

在塞維亞城牆邊的小酒館，遠處傳來軍隊歸營的號角聲，荷西雖然捨不得卡門，但是顧及軍職與榮譽，打算忍痛離去，此舉卻惹得卡門大為不悅，於是荷西掏出卡門先前丟給他，而早已「由紅轉枯黃」的那朵小花，來證明他對卡門的愛意。荷西此時唱起〈花之歌〉，告訴卡門，當他在獄中，每日都會看著這朵花，思念著卡門。卡門聽後，由嗔轉喜，她要荷西和她一起到山上過著吉普賽人般自由的生活。這首由男高音唱出表達愛意的歌，感情豐富，真情感人。

·第三幕　夜晚的荒山谷地：〈間奏曲〉、〈詠歎調：我無所畏懼〉

·第四幕　塞維里亞鬥牛廣場：〈鬥牛士進行曲〉

（二）義大利歌劇家

　　義大利歌劇家以威爾第與普契尼為代表。他們的作品都有義大利音樂的特色，就是旋律悠揚，色澤華麗。兩人相比，威爾第比較豪放，具有典型戲劇風格，而普契尼則較溫婉。

1.威爾第（Giuseppe Verdi, 1813~1901）

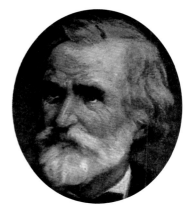

　　威爾第在孩童時期只是小有才華的鄉村小孩，當他18歲前往米蘭音樂學院求學時，還因年紀過大而被拒絕。直到威爾第第三齣歌劇《納布果》大獲成功後，威爾第終於建立了歌劇作曲家的名聲，尤其義大利人常將他的音樂與祖國獨立運動相結合，威爾第迅速成為民族精神的象徵。歌劇《弄臣》可以說是他創作的分水嶺，之後的《茶花女》與《遊唱詩人》，以純熟的技法與優美的旋律，鞏固了威爾第的樂壇地位。晚年的《阿依達》與《奧泰羅》也是同樣的受到歡迎。

■作品激勵義大利人的威爾第

　　威爾第歌劇創作特色包括將力量、熱情、樸實和戲劇性融合，他以旋律為基礎，注重自然、簡明的寫作，視旋律為人類情感最直接的表現（這一點是義大利音樂的共通性）。其作品始終遵守義大利音樂的主要精神，就以聲樂為主，器樂為輔，以聲樂刻畫人物，器樂烘托氣氛。

名人語錄

像威爾第這樣的人
應該像威爾第一般地作曲

威爾第

樂曲欣賞

● 威爾第：歌劇《納布果》─〈飛吧！乘著思緒的翅膀〉

「飛吧！乘著思緒的翅膀！」是來自威爾第被委託的劇本中的詩句，當時義大利被統治，威爾第又因失去了妻兒而意志消沉，但這句詩句激勵他將作品完成。

威爾第的歌劇，只要是義大利人都能哼上兩句，歌劇《納布果》中希伯來奴隸合唱曲〈乘著金色的翅膀〉的旋律，似乎在說不該絕望，要有勇氣，讓義大利人在絕望的時刻重燃希望。威爾第心繫家國，用音樂來引起義大利人心靈上的共鳴，正如他名字，正代表著「光榮與義大利同在」。

威爾第去世時，義大利為他舉辦國葬，在指揮家托斯卡尼尼指揮下，萬人唱著當年讓威爾第成名的這首合唱曲向他告別。

2.普契尼 (Giacomo Puccini, 1858~1924)

普契尼生於義大利的盧卡(Lucca)，在家鄉接受最早的教育，因獲得義大利女王的年金，得以進入米蘭音樂院就讀。他讓歌劇成了王公貴族、上流社會、平民百姓、中下階層最普遍的娛樂享受。在他的作品裡，不再有矯情虛誇，而是貼近現實生活的人物性格；他用歌劇反應人生百態，將他的多愁善感表現在作品中，讓觀眾看遍了喜怒哀樂。

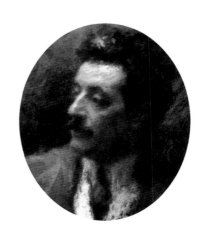

■善於塑造女性角色的普契尼

普契尼是寫實主義風格的支持者，他的音樂單純、感情濃郁，經常一段旋律就能直接訴諸情感，再加上他的音樂戲劇風味和技巧為別人所不及，在配器方面的天賦使他能以很少的音符就能把觀眾吸引住，具有入耳難忘的魅力。

縱觀普契尼一生十二部歌劇作品，雖然都與愛情相關，但是透過豐富的管弦樂法和音樂美學，再配合張力十足的戲劇情節，他塑造了歌劇史上最具有代表性的女性角色，從溫柔抒情的咪咪（波西米亞人）、柳兒（杜蘭多公主）、秋秋桑（蝴蝶夫人）、到個性剛烈的托斯卡、杜蘭多公主以及遊戲愛情的穆塞塔（波西米亞人）、曼儂・雷斯考等等，普契尼為歌劇舞台樹立了經典的女性角色。

名人語錄

托斯卡尼指揮一部作品
不是按照總譜的指導，
而是按照作曲家的想像，
那是作曲家無法用筆寫出，
卻在腦海中清楚聽見的東西

普契尼

樂曲欣賞

● 杜蘭朵公主(Turandot)

杜蘭朵公主為三幕歌劇，劇情是以古代中國為背景，描述中國公主杜蘭朵，為報祖先多年前在外邦入侵時被羞辱至死之仇，遂舉辦猜謎招親大會，答對所有題目的人，可與她成婚。未料，一位異國王子卡拉夫（Calaf)全數答對，而公主竟又有意毀婚；最後則在卡拉夫的熱情感動之下，冰雪心腸的杜蘭朵公主終於態度軟化，兩人終成眷屬，結成一段異國姻緣。

《杜蘭朵公主》推薦曲目：

1. 詠歎調〈主子，請聽我說〉（柳兒；第一幕）。
2. 詠歎調〈別再哭了，柳兒〉（卡拉夫；第一幕）。
3. 朝臣三重唱 （Ping/Pang/Pong；第二幕）。
4. 詠歎調〈多年前在此宮中〉（杜蘭朵；第二幕）。
5. 詠歎調〈公主徹夜未眠〉（卡拉夫；第三幕）。
6. 詠歎調〈妳殘酷冰冷的心〉（柳兒；第三幕）。

推薦曲目

歌劇選曲眾多，聽到經典，樂趣無窮，反之，索然無味。以下提供一些歌劇選曲。

1. 韋伯：〈獵人大合唱〉，選自歌劇《魔彈射手》。
2. 莫札特：〈我是個快樂的補鳥人〉，選自歌劇《魔笛》（男高音獨唱）。
3. 莫札特：〈女士們，你們知道什麼是愛情嗎〉，選自歌劇《費加洛婚禮》。
4. 莫札特：〈今夜微風輕吹〉，選自歌劇《費加洛婚禮》。
5. 莫札特：〈夜之后〉，選自歌劇《魔笛》（女高音獨唱）。
6. 普契尼：〈我親愛的爸爸〉，選自歌劇《強尼史基基》。
7. 普契尼：〈公主徹夜未眠〉，選自歌劇《杜蘭朵公主》。
8. 普契尼：〈你那好冷的小手〉，選自歌劇《波西米亞人》。
9. 普契尼：〈我的名字叫咪咪〉，選自歌劇《波西米亞人》。
10. 普契尼：〈那美好的一天〉，選自歌劇《蝴蝶夫人》。
11. 威爾第：〈聖潔的阿伊達〉，選自歌劇《阿伊達》。
12. 威爾第：〈快樂的一天〉，選自歌劇《茶花女》。
13. 威爾第：〈飲酒歌〉，選自歌劇《茶花女》。
14. 威爾第：〈凱旋進行曲〉，選自歌劇《阿伊達》。
15. 威爾第：〈鐵鉆大合唱〉，選自歌劇《遊唱詩人》。
16. 華格納：〈婚禮進行曲〉，選自歌劇《羅恩格林》。

第二節·音樂劇

　　音樂劇，一種介於古典與流行之間、歌劇與音樂之間、通俗與精緻之間的戲劇音樂，近年來廣受歡迎。

　　如果要探究音樂劇的根源，可以追溯到十九世紀後期到二十世紀初所流行的「輕歌劇」。輕歌劇大多是喜劇，而且對白幽默俏皮、平民化。而最早的要算奧芬巴哈的《天堂與地獄》這齣輕歌劇，它的旋律優美、支支動聽。而後小約翰史特勞斯的《蝙蝠》、《吉卜賽男爵》等作品，更為輕歌劇奠下良好的基礎。

　　但是因為1866年的一場大火，燒燬了紐約音樂學院的專屬劇場，基於場地，使得原本不相干之輕歌劇與芭蕾舞團的演出予以結合，變出一種新的表演型態，成為史上第一齣歌舞音樂喜劇。

　　到了30、40年代，歌舞劇在美國已發展到一個巔峰，產生了許多膾炙人口的名劇。例如1942年由作曲家理查羅傑斯及劇作家漢默斯坦所合作的《奧克拉荷馬》，接下來的《南太平洋》、《國王與我》、伯恩斯坦的《西城故事》，以及《真善美》、《屋頂上的提琴手》等，再加上電影的發明，許多音樂劇都搬上大螢幕，這是美國音樂劇的黃金時代。

　　當美國音樂劇陷入了低潮期，英國音樂劇卻蓬勃發展起來，逐漸打入美國市場，創造出音樂劇的另一個高峰。音樂劇對各種類型音樂的包容性與文化融合，使音樂劇的領域可以不斷延伸。更刺激作曲家及劇作家相繼推出新劇碼，而使一些老戲也重新搬上舞台，如《國王與我》、《真善美》、《酒店》等。

　　在這期間，著名的韋伯 (Andrew Lloyd Webber)，從1971年發表成名作《萬世巨星》以來，開始建立音樂劇界龍頭老大的地位；1976年《艾薇塔》、1981年《貓》、1984年《星光列車》、1986年《歌劇魅影》、1989年《愛的觀點》、1991年《日落大道》等，每一齣都創下了相當不錯的成績，

也奠定韋伯在音樂劇界的影響力。而自從1997年《艾薇塔》被搬上大螢幕後，又推動打算將韋伯的音樂劇製作成電影版的計畫。

　　除了韋伯之外，另外還有許多優秀的大師，如Stephen Sondheim，他是作曲、作詞一手包辦的超級大師！1987年東尼獎(Tony Awards)時，Stephen Sondheim的《拜訪森林》擊敗韋伯的《歌劇魅影》得到最佳音樂、最佳原著劇本、最佳女主唱等三項大獎，他的作品有相當高的藝術價值。另外，還有合作《悲慘世界》、《西貢小姐》等兩齣世界名劇的Claude-Michel Schonberg和Alain Boublil。而音樂風格以優美著稱，尤其男女對唱曲更是悅耳動聽的Frank Wildhorn，《變身怪醫》是他的作品。

　　音樂劇的演出，有許多特殊的設計，它可以用最精簡的方式，突破時間與空間的限制，而且往往可以達成令人驚奇與讚嘆的效果。有時劇中會安排一個跟故事人物沒有任何直接關係的人，來擔任「主講」，引導我們進入故事的時空，並在劇情轉換的時候，負責「串場」。

　　音樂劇有時後會採用「倒敘」的手法，先讓你看到某一個事件的結果，然後再回頭開始敘述事件發生的經過。《貓》和《歌劇魅影》這些著名的音樂劇，就非常喜歡用這種技巧。

　　音樂劇，真的是一個非常迷人的世界，只要你有機會接觸到這種表演藝術，常會被它吸引。喜歡搖滾樂的可以試著欣賞《萬世巨星》、《棋王》、《吉屋出租》；喜歡童話的可以選擇《貓》、《拜訪森林》或《Once Upon A Mattress》；著重劇情起伏的可以試試《悲慘世界》、《西貢小姐》或《變身怪醫》；對美術方面有興趣的則可以選擇《週日與喬治同遊公園》。

　　音樂劇是一個不斷進化中的表演藝術，隨著時代潮流而不斷演變。無論喜歡的是童話式、搖滾樂的或是劇情起伏的都可以在音樂劇中找到。

推薦曲目

1.蓋希文(George Gershwin)：〈Porgy and Bess〉、〈Lady Be Good〉。

2.羅傑士(Richard Rodgers)：〈The Sound of Music〉。

3.韋伯 (Andrew Lloyd Weber)：〈Memory〉選自《貓》（Cats）。

4.韋伯 (Andrew Lloyd Weber)：〈The Phantom of the Opera〉、〈The Music of the Night〉選自《歌劇魅影》〈The Phantom of the Opera〉。

5.韋伯 (Andrew Lloyd Weber)：〈Don't cry for me Argentina〉選自《艾薇塔》(Evita)。

6.伯恩斯坦(Leonard Berstein)：〈Tonight〉選自《西城故事》（West Side Story）。

7.荀白克 (Claude-Michel Schonberg)：〈Do You Hear the People Sing？〉選自《孤星淚》(Les Miserables)。

MEMO

Chapter 13

民謠—
祖先的歌

第一節　前　言　　　第七節　美國民謠

第二節　民謠的特色　　第八節　奧地利民謠

第三節　臺灣民謠　　　第九節　義大利民謠

第四節　印尼民謠　　　第十節　蘇格蘭民謠

第五節　日本民謠　　　第十一節　愛爾蘭民謠

第六節　中國民謠

第一節・前言

　　面對國際間的往來頻繁、多元文化交流的必然趨勢，對於不同民族的瞭解與尊重越來越受到重視與認同。認識任何一個民族，如果能由藝術方面著手，應該是最輕鬆愉快的方式，而由音樂切入，民謠就是最具有代表性的了。

　　民謠音樂的流行由來已久，但有關民謠音樂確定的定義至今仍沒有定論。國際民謠組織所提供的定義：認為民謠是一般人的音樂，這種音樂所以在民間流行，並非從樂譜中學來，而是耳熟能詳，自然就能哼上一段。民謠是祖先們共同的生活感受，蘊含著豐富的精神和情感，不但能反映出各族群的性格、思想、信仰、標準、愛惡及生活背景等特性，更能感受到人文氣質、傳統習俗與色彩。

　　一首民謠有如一部歷史，透過它，我們知道了祖先的情感、想法和生活，而且也因為它，為我們的生活增添了無限的情趣和風采。

　　有鑑於傳統民謠產生的環境與條件不斷的消失，因此一些有心的作曲家，紛紛擷取民謠中的特色，加以創作，成為創作民謠。面對逐漸失傳的傳統民謠，創作民謠倒有助於民族特色的保存。

第二節 · 民謠的特色

1.具有民間性

民謠孕育於民間，內容多取材自生活點滴，藉著口語的方式傳頌承襲於民間，不但是人們生活的一部分，更是工作之餘最佳的精神食糧和消遣。民謠的歌詞出自一般百姓之口，雖不精緻，但代表著人們生活文化的精華，親切生動、淺顯易懂。

2.具有共同性

民謠根本上是來自民眾的集體創作，成長於群眾的生活之中，不屬於任何特定階層，而是不分男女老幼、貧賤富貴，所共有、共賞、共創的音樂文化財產。

3.具有代表性

雖然世界各民族的生活方式大多朝向全面西化的方向，但沒有任何一個民族沒有歷史或是不具有自身文化特色的。因此透過民謠，不但增加民族之間的瞭解，甚至也是加強對自身文化認同的重要媒介。民謠已成為文化傳承的方式之一。

4.具有多元性

民謠更由於不同的藝術詮釋方式，或地域性的差別，使得同一首歌曲有著許多不同的唱法而更多元，因為民謠原本就具有不斷創造和改良的特色。

以下將選擇幾個代表國家予以介紹，來一趟民謠之旅。

第三節 · 臺灣民謠

　　臺灣民謠通常指那些沒有確切作者、自然流傳在民間的詩歌與歌謠。可以略分為閩南民謠、客家民謠與原住民民謠。

一、閩南民謠

　　閩南民謠也稱福佬民謠，是以閩南語演唱的民謠，起源於福建漳州與泉州一帶，傳入臺灣後，早期主要在西部平原、蘭陽平原與恆春地區流行。閩南民謠多數屬於平原地區城鎮中的民間小調，演唱方式屬於單音的曲調唱法，每段四句，每句多為七字（少數為五字），內容以歌唱愛情為主，其次為勞動、滑稽、敘事或童謠等。現有的閩南民謠可以分成兩種：一種是流傳久遠、找不到創作者，卻能反映人民生活、感情、思想的傳統民謠；另一種則是有作曲、作詞、主唱者的創作歌謠。傳統民謠與創作歌謠透過媒體的運作、改編、受到歡迎，就成為流行歌曲。在眾多民謠之中，各地區均有其代表性的歌曲，例如宜蘭地區的《丟丟銅仔》、恆春地區的《思想起》、彰化與嘉義地區的《一隻鳥仔哮啾啾》等。

樂曲欣賞

● 《農村曲》

　　陳達儒寫下這首農村曲，深切地道出臺灣早期農民，生命與土地相依存，辛勤耕作與自然搏鬥，為生活所迫的心酸。

二、客家民謠

　　因為客家民謠種類繁多，故有九腔十八調之稱。客家民謠可簡單分為客家山歌與採茶歌兩種，均用客家語演唱。它是由粵東和閩西客家移民傳入臺灣的，普遍流行於臺灣北部的桃園、新竹、苗栗和南部的高雄以及屏東的丘陵地區。客家民謠屬於「山野之歌」，抒情色彩更濃厚，鄉土氣息足。

　　客家山歌內容以歌唱愛情為主，也有反映生產勞動的。曲調是五聲音階，演唱的節奏婉轉，悠揚纏綿，優美動聽。客家山歌多採用雙關語、隱喻、借代等手法。採茶歌實際是客家山歌的一種，其曲調、旋律、風格與表現手法等，都與客家山歌相同，只是由於它最初流行於產茶區，歌唱的內容大都與茶有關。客家歌謠的演唱方式，形式也相當多樣，包括獨唱、對唱、齊唱、領唱、和唱、朗誦式唱法等。客家民謠中的《天公落水調》、《桃花開》、《採茶歌》都是大家所熟悉的歌曲。

樂曲欣賞

●《採茶歌》

　　《採茶歌》是客家民謠中最為人所熟知的，因為《採茶歌》不僅是客家人勞動時哼唱的歌曲，同時也是廟會喜慶時的舞蹈戲曲之一。

　　《採茶歌》的歌詞未加修改潤飾，文字雖近乎口語化，卻充分表達了歌者當時工作辛苦而情感真摯的心境，自然正是採茶歌的特色。

三、原住民民謠

　　原住民民謠至今能被保存下來的，大部分是因為音樂本身具有其社會功能，例如祭儀音樂、生活音樂（播種、收穫歌）等。原住民民謠的產生背景和內容，多與各族的部落組織、生活方式、禮俗、娛樂等相關。例如阿美族的豐年祭、雅美族的飛魚祭、鄒族的戰祭、卑南族的年祭、排灣族的五年祭、賽夏族的矮靈祭，都保存了為數不少的歌謠。風格和韻律雖各有不同，但大體上可分為抒情歌謠與敘事歌謠兩種。

■原住民民謠的特色，已傳頌至國際

　　傳統原住民民謠內容常表現對大自然的敬畏崇敬與神話故事。原住民民謠歌唱形式多樣，包括：(1)單音歌唱法—應答唱法、朗誦唱法、民歌唱法；(2)聲歌唱法—協和和弦唱法、自然和弦唱法；(3)複音歌唱法—四度平行唱法、輪唱法、敘行唱法、對位唱法等，值得好好的探究與傳唱。原住民天生喜愛歌唱，因此有豐富的民謠歌曲，其中《歡樂再相見》、《祈禱小米豐收歌》、《飲酒歌》、《太魯閣情歌》、《迎賓歌》、《歡樂歌》較為大家所熟悉。

樂曲欣賞

●《阿里山之歌》

　　至於一般人認為的原住民民謠《阿里山之歌》又名《高山青》，其實不是傳統原住民民謠，而是作曲家黃友棣先生當年遊阿里山有感而發所寫的。但因為不斷的演唱，已經傳誦全世界，成為原住民民謠的代表歌曲了。演唱時可以加入原住民很普遍的「那魯彎多，伊啊哪啊嘿」的一段在歌曲之後，更能增添此民謠的原味。

第四節 · 印尼民謠

　　印尼，堪稱是民族的大拼盤。這個由一萬餘個島嶼組成，是世界上最大的群島國家，有千島國之稱。全國三百多個種族，二百多種語言。由於地理位置的特性與歷史文化的演進，造成印尼音樂受到中國、印度、日本、大洋洲、回教、佛教與歐洲殖民文化多重影響。

　　印尼甘美朗是印尼最重要的文化資產。Gamelan是爪哇語，其原意是鼓、打、抓。傳說是來自天神下降爪哇，便於發號司令，因此就鑄了鑼鼓等樂器，是一個有趣的典故。印尼甘美朗音樂演出，通常是和宗教儀式、慶生、結婚、割禮特殊的日子有關，或在宮廷的慶典舞蹈、戲劇中演出。特別在皮影戲中，甘美朗是不可分割之重頭配備。甘美朗的樂曲及編曲非常複雜，也需動用很深厚的演奏技巧。甘美朗的樂團團員多半是男性，沒有指揮，鼓手是全團的靈魂，掌控全團的表演氣勢，起承轉合，樂章的快慢節奏等，因此鼓手多由資深的團員或團長擔任。音樂常在以打擊樂為主的旋律中，呈現繽紛多彩的特色。

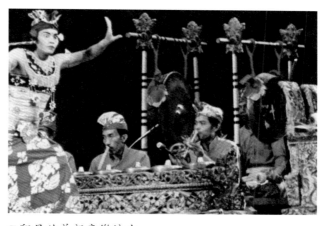

■印尼甘美朗音樂演出

樂曲欣賞

● 《蘇羅河流水》

　　印尼民謠中，《蘇羅河流水》是非常流行的一首，歌的詞曲優美、旋律浪漫，令人感受到風光漪妮，充滿夢幻的南洋風情。

第五節・日本民謠

　　日本民謠是一種平民音樂，共分為三類。第一類是勞動歌謠，包括插秧種稻等有關農耕的歌謠、捕魚的歌謠以及與運輸有關的歌謠；第二類是節日和喜慶時唱的歌謠；第三類為搖籃曲及其他的童謠。日本民歌、民謠所用的樂器是三味線和尺八。

　　日本民謠大多清淡、單純、發聲自然，內容有抒發愛情、描繪風景、反映勞動生活，或是風俗習慣和社會生活。由於日本處於大海之中，世代以漁業為主，因此漁歌和寫海的民歌比較多。生活和勞動的環境使得日本民歌具有豪放的一面，但也因大海環境的變幻莫測，也常表現出多愁善感細膩的一面。

　　不知是否和這個民族的武士道精神有關，日本的民謠似乎較為悲觀，又由於多用小調，聽起來帶著憂愁、傷感的感覺。

　　著名的日本民謠有《櫻花》、《海濱之歌》、《五木催眠歌》以及《赤蜻蛉》等。

樂曲欣賞

　　我們要欣賞另外一首民謠《白樺樹》。在日本，白樺樹很受歡迎，由於樹姿挺拔，許多風景區常大片的種植以吸引遊客。尤其在嫩芽初萌的6月，大家常會刻意前往欣賞被稱為「薄綠的霧」的白樺樹。這首以合唱呈現的民謠，在重新編曲之後，雖顯得較為精緻，但仍然保有日本民謠清淡、傷感的特色。

　　如果對日文有興趣，《霧夜》（Misty Night）、城南舊事主題曲─《驪歌》（PARTING IS SORROWFUL）以及用日文演唱的《家路》（THE WAY HOME）（念故鄉之旋律），都呈現出非常特殊的風味。

第六節 · 中國民謠

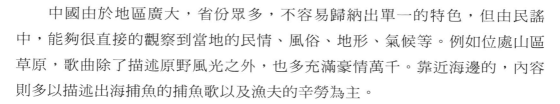

　　中國由於地區廣大，省份眾多，不容易歸納出單一的特色，但由民謠中，能夠很直接的觀察到當地的民情、風俗、地形、氣候等。例如位處山區草原，歌曲除了描述原野風光之外，也多充滿豪情萬千。靠近海邊的，內容則多以描述出海捕魚的捕魚歌以及漁夫的辛勞為主。

　　民謠，可以說確實反映了當地老百姓的日常生活與他們的思想感情，或者也可以說，一個地方的民風，決定了民謠的風格。藉由民謠來認識當地的民情風俗不失為一個有趣的方法！例如吟唱《在那遙遠的地方》（新疆）、《小河淌水》（雲南）、《繡荷包》（雲南）、《一根扁擔》（四川）、《紫竹調》（山東）、《鳳陽花鼓》（安徽）等知名的中國民謠，可以體會到各省之間的差別。

樂曲欣賞

● 《鳳陽花鼓》

　　《鳳陽花鼓》這是一首怨嘆苦命、又不得不強顏歡笑、苦中作樂以取悅聽眾的黑色幽默曲子，歌詞戲而不謔，讓人會心一笑。

■由於中國各地的民情、風俗、地形、氣候的不同，產生了豐富多變的民謠

第七節・美國民謠

　　美國音樂的風格與他們的民族性有些類似，除了有嚴肅的古典音樂外，也發展出了屬於美國風格的爵士樂與歌曲。但說到美國民謠，卻有些難以定義。由於歷史的發展，美國是由英國以及來自歐洲各地的移民所組成的民族融爐。音樂多受到歐洲（北美尤其受英國的影響）或非洲音樂的影響，早期的音樂包括有聖詩、歐洲口傳下來的民謠、非洲黑人帶入的工作歌與黑人靈歌，以及美國本土的印地安音樂。直到1832年，梅森(Lowell Mason)創立了波士頓音樂學院之後，美國人開始真正致力於找出屬於美國自己的音樂屬性。

　　到了十九世紀初，出現了幾位重要的作曲家，其中以高夏克(Louis Moreau Gottschalk, 1826~1864)，以及佛斯特(Stephen Foster, 1826~1864)最具影響力。高夏克與佛斯特的作品充分融入了美國的民謠色彩，無論是黑人或民歌都被引用在他們的作品中，對於民謠的貢獻，功不可沒。

佛斯特 (Stephen Foster, 1826~1864)

　　美國的民謠大師，曾祖父是愛爾蘭籍，祖父曾在美國獨立戰爭時期立下大功。佛斯特的音樂非常樸素，旋律也常不脫蘇格蘭的五聲音階（與中國的相似），並且存有歐洲傳統音樂的優美特質。佛斯特一生不曾受過正式的音樂教育，他的音樂知識為自修得來。由於他與親人居住在美國南方，所以對黑人的生活，有深刻的瞭解，並以黑人為題材寫下許多名作。他的作品有兩百多首歌曲，歌詞大多是他生活周遭的點滴，由於旋律容易朗朗上口，歌詞輕鬆有趣，常常一推出就轟動全國，所以有美國民謠之父的美稱。佛斯特的作品包括《喔！蘇珊娜》、《肯塔基的老家鄉》、《稻草裡的火雞》、《老黑喬》等都是耳熟能詳的歌曲。

樂曲欣賞

● 《喔！蘇珊娜》(Oh Susanna)

　　此曲可能為佛斯特21歲時的作品，是用黑人的方言寫成的，歌詞滑稽，曲調輕鬆。「我彈著班鳩來自阿拉巴馬，為的是要去路伊西安納跟愛人相會。僕僕風塵，炎陽高照，熱得差點兒把我凍死。哦！蘇珊娜，別哭泣，我彈著班鳩來自阿拉巴馬來到了。」這是一首二拍子快活的歌曲，這首用打油詩般的四節歌詞寫成的曲子，據說是佛氏為一個黑人賣唱者而寫的，那些不合邏輯的句子，完全是為了逗引聽眾的哄堂大笑。

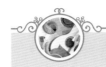

第八節・奧地利民謠

奧地利可以說是音樂發展的重鎮，尤其「維也納古典音樂」是歐洲文化的一大貢獻。音樂文化的發展使他們擁有舉世聞名的樂團、合唱團，國家歌劇院與音樂廳。每年所舉辦的藝術節，更是許多世界級的音樂家所不會錯過的機會。奧國早已奠定其音樂之鄉的形象。

樂曲欣賞

●《雪絨花》

最為大家所熟悉的奧地利民謠當屬電影《真善美》中的插曲《小白花》（Edelweiss），又稱《雪絨花》。在這首歌曲中，描述奧地利的碧草與花朵的芬芳，由中可以感受到大自然的蓬勃朝氣。請唱唱這首歌，中文好唱，英文也不難，讓歌曲帶你進入大自然的美好。

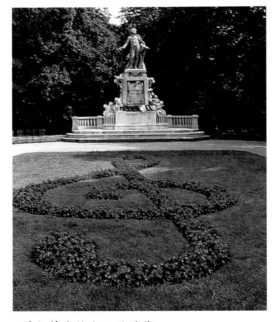

■ 莫札特在維也納的雕像

第九節·義大利民謠

　　國土呈狹長靴型的義大利位於歐洲南部，溫暖的陽光促成了義大利人開朗熱情的民族性，而優美的自然風光與悠久的人文歷史，則造就了義大利的萬種風情。在義大利的民謠中，可以體會到熾烈而熱情，或浪漫又古典的民族特色。

　　這些民謠短小、質樸、旋律流暢，其結構形式與一般的歌曲非常相似。義大利民謠中，《卡布利島》、《歸來吧！》、《蘇蓮多》、《我的太陽》、《桑塔·露齊亞》等都是代表性的歌曲。

樂曲欣賞

●《我的太陽》

　　《我的太陽》是十九世紀義大利作曲家卡普阿寫的一首獨唱歌曲，由於優美動聽，在義大利家喻戶曉，甚為流行，所以人們都認為它是民謠。卡普阿受莎士比亞的劇本《羅密歐與茱麗葉》中詩句的啟發，創作了這首借由讚美太陽來表達真摯愛情的歌曲。詞曲渾然一體，情深意切，具有強烈的藝術感染力。拿波里人愛太陽，因為太陽是他們的生命，沒有太陽，他們就唱不出歌來了！這首歌曲流傳之後，儼然成為拿波里的民謠了。

　　有一個和這首歌有關的故事。第一次世界大戰後，法西斯頭子墨索里尼登上統治寶座，實行鐵血統治，義大利老百姓苦不堪言，其他各國人民也對他深惡痛絕。

　　有一年，在芬蘭舉行世界奧林匹克運動會，按照規矩，各國運動代表隊進場時須奏該國國歌。樂隊出自對墨索里尼政府的厭惡，便以使館事先沒有送來該國國歌樂譜為藉口，當義大利運動員入場時，故意不演奏當時的國歌，而奏起《我的太陽》。在場的人先是驚訝，接著竟情不自禁地跟著音樂高歌起來，表達了對墨索里尼的厭惡和對義大利人民的同情和支援。從此，當人們提起義大利歌曲時，就很自然地會想到這首歌曲。《我的太陽》變成了義大利的象徵和「第二國歌」了。

第十節・蘇格蘭民謠

　　一般人對蘇格蘭的刻板印象是吹風笛、穿裙子的男人，其實蘇格蘭高地是一片風光綺麗的山嶽地，山谷間林木蔥蔥，山區蘊藏著傳說無數，湖泊星羅棋布，民謠豐富。蘇格蘭人有著強烈的愛鄉愛國之心，愛丁堡古堡訴說著蘇格蘭動亂的歷史。蘇格蘭民謠與愛爾蘭並駕齊驅，留傳世界各地，除了五聲音階的特徵外，蘇格蘭是長老教會的發源地，也有不少教會調式的歌曲，現在仍經常舉行為獎勵民謠的集會活動呢！

　　知名的蘇格蘭民謠非常多，例如《白髮吟》(Silver Threads Among The Gold)、《當我行過麥堆》(Comin' thro' the Rye)、《驪歌－友誼萬歲》(Auld Lang Syne)、《安妮羅荔》(Annie Laurie)、《羅莽湖畔》(Loch Lomond) 都是首首動聽的代表作。

第十一節·愛爾蘭民謠

　　早期的愛爾蘭民謠，泛指舞會上的音樂 (Dance Music)，大部分都不須唱歌，只是純粹的樂器演奏。人們在廚房、在穀倉，甚至在十字路口上為了各種喜慶節日跳舞，數十年來，愛爾蘭的傳統音樂，其實已經融入我們所熟知的流行音樂裡了，比如小紅莓(The Cranberries)、恩雅(Enya)，都是承繼了傳統音樂元素而新生的愛爾蘭音樂。

　　愛爾蘭這些信奉天主教的人民，至今仍遺留著古老的習俗，是最淳樸的國民。他們的民謠，流露著深刻的感情，並富於變化。名作有《倫敦德裏小調》、《少年樂手》、《夏日最後的玫瑰》和《依然在我心深處》等。

MEMO

Chapter **14**

有關音樂
的一些事

· 何謂「維也納新年音樂會」？

· 圓舞曲真的是為跳舞而寫的嗎？

· 指揮家有什麼重要之處？

· 聽音樂會要注意些什麼？

· 如果喜歡銅管樂器和振作精神的
　樂曲，要聽什麼類的音樂？

· 音樂種類這麼多，有沒有最簡單
　的分類？

· 是不是不同的曲子放在一起就稱
　為「組曲」？

· 為什麼室內樂不容易欣賞？

· 木管四重奏是哪些樂器的組合？

· 管弦樂曲和交響曲有什麼差別？

· 簡譜是由誰創立的？

· 什麼是「無言歌」？

· 小夜曲是晚上唱的歌嗎？

· 重唱和合唱有什麼差別？

· 如果都是兩樣樂器，怎樣區分是
　二重奏或是獨奏？

· 樂器中有沒有老大、老二的排名？

· 聽音樂的音量和聽覺有關係嗎？

· 三大神劇是哪三部？

· 世界三大芭蕾舞劇是哪三部？

　　音樂的範圍與類別廣闊又多樣，許多人窮盡一生，也只能有限遨遊其中。相對於音樂家，能成為欣賞者真是愉快又輕鬆得多！此章針對一些經常被提出的問題作說明，希望可以幫助我們成為更好的音樂欣賞者。

1.何謂「維也納新年音樂會」？

　　所謂「維也納新年音樂會」，是由維也納愛樂(Vienna Philharmonic Orchestra)管弦樂團，在新年元旦當天，演出約翰史特勞斯家族(The Johann Strauss Family)所寫的圓舞曲作品。看著電視轉播音樂會新年音樂會，已變成許多人過年的節目之一了。

　　順便一提的是，每年除夕柏林愛樂會在柏林愛樂廳為樂迷演出一場特別的主題音樂會，也就是俗稱的「除夕音樂會」，兩個樂團似乎有些互別苗頭的味道！

2.圓舞曲真的是為跳舞而寫的嗎？

　　在十九世紀的歐洲，特別是在維也納，圓舞曲（或稱華爾滋）是當時最熱門的社交舞，當時所有人都為圓舞曲而瘋狂。因此刺激作曲家寫出許多圓舞曲。不過圓舞曲原本也是一種曲式，所以當然也有不是為跳舞而寫的圓舞曲，例如蕭邦就寫了不少以鋼琴演奏的圓舞曲。

3.指揮家有什麼重要之處？

　　指揮面對的是一群專業的演奏者，每一位都有豐富的音樂素養，因此，他必須有能使人信服的領導能力、傑出的音樂專業、豐富的音樂經驗。成功的指揮需要經過長期的指揮歷練，才能擁有圓熟的指揮能力。

　　指揮家們對樂曲的詮釋手法往往和個人的音樂經驗、訓練背景與認知而有別。同一首作品，在不同指揮家手上會有不同的詮釋與特色。成功的指揮必須在演練曲目之前，細讀所有樂器的演奏譜，熟知各樂器的演奏樂段，明瞭一首樂曲的所有特徵，成功指揮所需付出的努力，有如歷史學者研究史學的嚴謹，需要融會貫通。指揮更

名人語錄

指揮的首要任務在於
對樂團團員傳達出正確的音樂訊息
　　　　克倫培勒 (Otto Klemperer)

需要敏銳的音感，與具備眼觀四面、耳聽八方的能力，才能在一群音樂專業團員面前建立自己的威信。

　　近二十年來的知名指揮包括伯恩斯坦、卡拉揚、蕭提、阿巴多、馬舒、小澤征爾等人。

4.聽音樂會要注意些什麼？

　　有關勿穿拖鞋、勿高聲交談、6歲以下孩童不宜進場之類的屬於常識，其他音樂會的注意事項包括：

(1) 養成在重要集會前關手機、電子錶等定時裝置的習慣，音樂會前更是如此。

(2) 當需要從旁邊的人面前進出座位時，請有禮貌的致歉，盡量不要背對著對方穿越。

(3) 避免攜帶會發出聲音的袋子（例如塑膠袋），在安靜的音樂廳裡，翻動時會帶來干擾。

(4) 音樂開始後，暫停與同伴的談話。

(5) 鼓掌是對演出的鼓勵，先參考節目表，通常全曲結束時才鼓掌，而非指揮的手一放下就鼓掌喔！演出者進場時可以鼓掌到敬完禮就位，演出結束的鼓掌可持續到演出者離開你的視線。

5.如果喜歡銅管樂器和振作精神的樂曲，要聽什麼類的音樂？

　　「進行曲」是蠻好的選擇，因為有激勵心情、振作精神的特色。進行曲最早的目的是為了讓一大群人步伐整齊的向前進，因此，需要很清楚的拍子，它的節奏反倒比旋律還重要。成為很受歡迎的一種音樂類型。

　　美國在二十世紀留下很多動聽的進行曲，而且，絕大部分是由作曲家蘇沙的創作。蘇沙被尊稱為「進行曲之王」，他的進行曲如《華盛頓郵報》、《永遠的星條旗》都是經常被演奏的音樂。建議多愁善感個性的可以常聽進行曲！

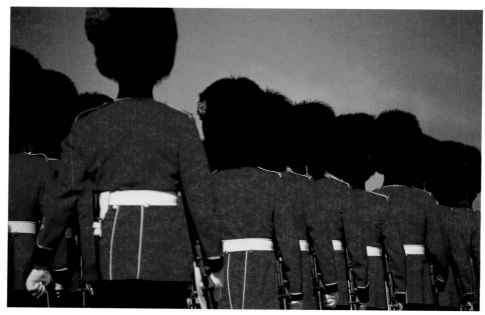

■看到英國儀隊整齊的動作，就聯想到進行曲的風格

推薦幾首好聽的進行曲：(1)莫札特：《土耳其進行曲》；(2)舒伯特：《軍隊進行曲》；(3)蘇沙：《永遠的星條旗進行曲》和《華盛頓郵報進行曲》；(4)艾爾加：《威風凜凜進行曲》。

6.音樂種類這麼多，有沒有最簡單的分類？

有的，以人的聲音演唱的樂曲，稱為聲樂曲。以樂器演奏的樂曲，稱為器樂曲！

7.是不是不同的曲子放在一起就稱為「組曲」？

組曲，就是許多小曲子，為了同一種目的組合在一起的音樂類型。早期的組曲很多是由各種舞曲組合而成，適合當時的王公貴族跳舞使用，算是社交音樂。

名人語錄

音樂是聲音在時間中運動的藝術

軼名

古典時期以後，一些芭蕾舞劇與歌劇中的優美音樂，被改編成管弦樂組曲以方便演出，例如：作曲家比才將歌劇《卡門》及《阿萊城姑娘》改編為管弦樂組曲；柴可夫斯基將《胡桃鉗》、《睡美人》的音樂組成芭蕾舞組曲。

有的作曲家會用一個主題，單純的為組曲寫音樂。例如英國作曲家霍爾斯特用七首曲子描寫星球的《行星組曲》，以及美國作曲家葛羅菲用五首曲子描寫美國大峽谷的風景變化成為《大峽谷組曲》等。

此外，也有一些作家會將民謠或是民間音樂的素材，寫成組曲，例如西班牙的作曲家阿爾班尼士將西班牙的民謠組合在一起寫成《西班牙組曲》；英國作曲家弗漢威廉士具有英國鄉間風味的《英國民謠組曲》都很具有地方風味。

另外推薦幾首可愛好聽的組曲：(1)德布西：《兒童天地組曲》；(2)拉威爾：《鵝媽媽組曲》；(3)佛瑞：《洋娃娃組曲》；(4)普羅高菲夫：《冬日之火組曲》等。

8.為什麼室內樂不容易欣賞？

「室內樂」的故事性不強，變化少、演出的人也少，屬於在小型室內演出的音樂，有如好朋友聚在一起聊天，演出的默契，相對的更要求精緻與品質，入門者欣賞會比較吃力。

最常見的室內樂組合，包括：

(1)「鋼琴三重奏」：鋼琴、小提琴、大提琴。

(2)「鋼琴四重奏」：鋼琴、小提琴、中提琴、大提琴。

(3)「弦樂四重奏」：兩隻小提琴、大提琴、中提琴各一支。

(4)「弦樂五重奏」：第一、第二小提琴、第一、第二中提琴、大提琴。

(5)「銅管五重奏」：第一小號、第二小號、法國號、長號、低音號。

最近有經改編的古典小品樂曲，以室內樂方式演出，好聽又容易親近，給對室內樂有興趣的人開了一條新路。

9.木管四重奏是哪些樂器的組合？

照理說，木管四重奏應該是由四支木管樂器所組成，但是最普遍的組合方式卻是「長笛＋單簧管＋雙簧管＋法國號」。經過前輩音樂家的「實戰經驗」發現，三支木管搭配一支法國號，在整體效果上最好聽，因此這個組合就被延續下來。當然，真正由四支木管樂器所組成的四重奏也有的。

10.管弦樂曲和交響曲有什麼差別？

兩者都包含管樂器、弦樂器，甚至有打擊樂器來演奏的音樂型式。簡單的說，交響曲在結構、樂章、內容等都有一定的規定要遵守，而管弦樂曲就無此限制。因此只要屬於大編制的音樂，且不是交響曲，就可以歸入管弦樂曲。管弦樂曲中包含的音樂種類較多，例如組曲、序曲、芭蕾舞曲等，豐富又動聽，很適合入門愛樂者。

11.簡譜是由誰創立的？

簡譜是由法國的醫生兼音樂理論家舒威 (Cheve, Emile-Joseph-Maurice, 1804~1864) 以音樂教育為目的所創立，所以簡譜又稱為「舒威譜式」。以阿拉伯數字中的 1、2、3、4、5、6、7 來代表音階中的七個音，休止符以 0 表示，長音則以—表示。

12.什麼是「無言歌」？

「無言歌」是幸福音樂家孟德爾頌所首創的樂曲名稱。孟德爾頌在十幾年間共創了五十二首的小品曲，他稱這些曲子為「無言歌」，也就是沒有歌詞的歌 (Songs without words)，因為孟德爾頌認為他的這些小曲，藉由鋼琴便能表現出如歌唱般的感覺，是不需要借助任何歌詞的。

13.小夜曲是晚上唱的歌嗎？

在器樂曲與聲樂曲中都有小夜曲這種形式，器樂合奏的小夜曲，主要用途是傍晚貴族們在戶外花園演奏助興用的，由數個樂章所組合而成，流行於古典時期，以莫札特所寫的最著名。

聲樂的小夜曲則是以往人們於夜晚在愛人窗口下唱的情歌，舒伯特、古諾、陶斯第等人都曾寫過相當優美的這類型小夜曲。

不過貴族體制崩潰瓦解之後，器樂小夜曲的寫作是為了音樂會中的演奏，這種小夜曲以布拉姆斯、德弗札克以及柴可夫斯基所譜寫的最著名。

14.重唱和合唱有什麼差別？

兩種演唱都分為不同的聲部，但是重唱中，每一個聲部一個人，有時為了平衡音量，會有兩位，但絕不能超過兩位。例如四個人，各唱一個聲部，稱為四重唱，但是每個聲部如果都是三個人，那就是四部合唱了。所以最大差別在於人數。

15.如果都是兩樣樂器，怎樣區分是二重奏或是獨奏？

這個問題不錯，因為只看樂器種類是很容易弄錯的。如果兩樣樂器分量相等，一問一答，你來我往，那就是二重奏。如果以一項樂器為主，另一個為輔，例如：鋼琴伴奏為了凸顯、潤飾小提琴的表演，那就成了小提琴獨奏。由於鋼琴的普遍與親和力，一般獨奏大多由鋼琴伴奏呢！

16.樂器中有沒有老大、老二的排名？

沒騙你，真的有。西洋樂器中被稱為樂器之王的是「鋼琴」，就是老大；而老二則是樂器之后「小提琴」了。

17.聽音樂的音量和聽覺有關係嗎？

聽覺原本是會隨著年齡而退化，但是有沒有這樣的經驗，每當欣賞完演唱會或球賽，你的耳朵還會轟轟作響，這情況也許要到一、兩個小時後才能恢復？根據專家表示，耳機的音量如果最高為十度，調到五度時，音量已經有95分貝，以這音量連續聽四小時，就足以對耳朵構成傷害。所以平時要將電視或收音機的音量減低，千萬不要從早到晚帶著耳機，否則聽覺在日積月累中會受到傷害、受損而不自知。

有趣小故事

關於作曲家創作交響曲，有個有趣的迷信故事，就是如果寫了九首以上，就會「蒙主恩召」。包括貝多芬、舒伯特、布魯克納、德弗札克也都是完成九首交響曲後去世。

作曲家馬勒非常相信這種說法，所以他的第九首交響曲就稱為《大地之歌》。

馬勒認為他應該可以免除掉這個厄運，所以完成了他的第十部交響曲，但稱為第9號交響曲，說也奇怪，再接下來的第10號交響曲，只寫了一個樂章，馬勒就逝世了，這應該算是一個巧合吧！

18.三大神劇是哪三部？

　　三大神劇是指韓德爾的《彌賽亞》、海頓的《創世紀》和孟德爾頌的《伊利亞》，均取材自聖經。

19.世界三大芭蕾舞劇是哪三部？

　　世界三大芭蕾舞劇為柴可夫斯基所做的《天鵝湖》、《睡美人》以及《胡桃鉗》。

Chapter 15

歌曲演唱

・高山青
・鳳陽花鼓
・普世歡騰
・We Wish You a Merry Christmas

高山青

張徹 作詞
張徹 作曲
歌曲授權：可登音樂

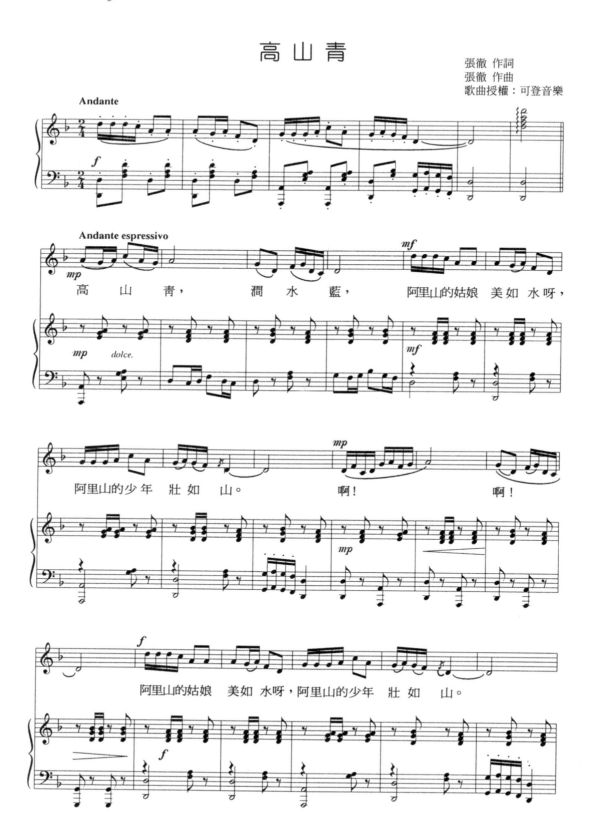

高 山 青，　潤 水 藍，　阿里山的姑娘 美如 水呀，

阿里山的少 年 壯如 山。　　啊！　　啊！

阿里山的姑娘 美如 水呀，阿里山的少年 壯如 山。

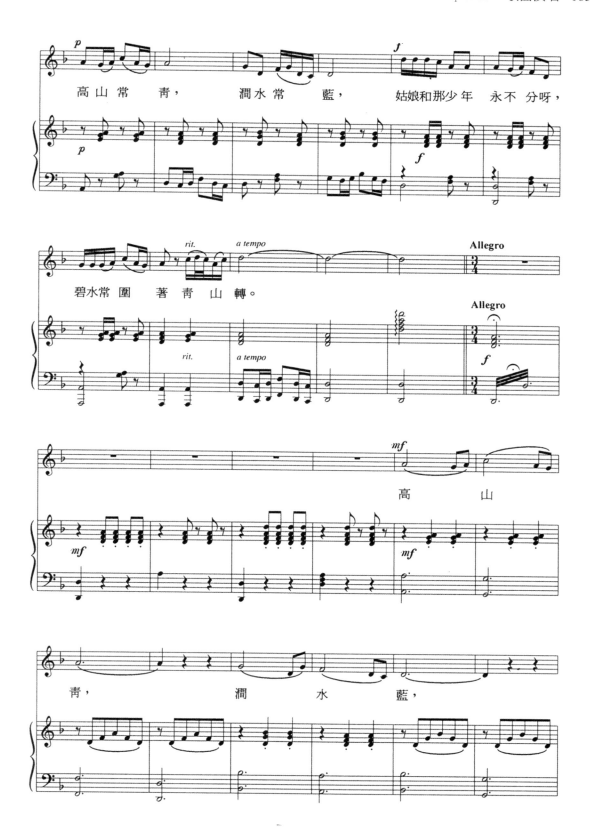

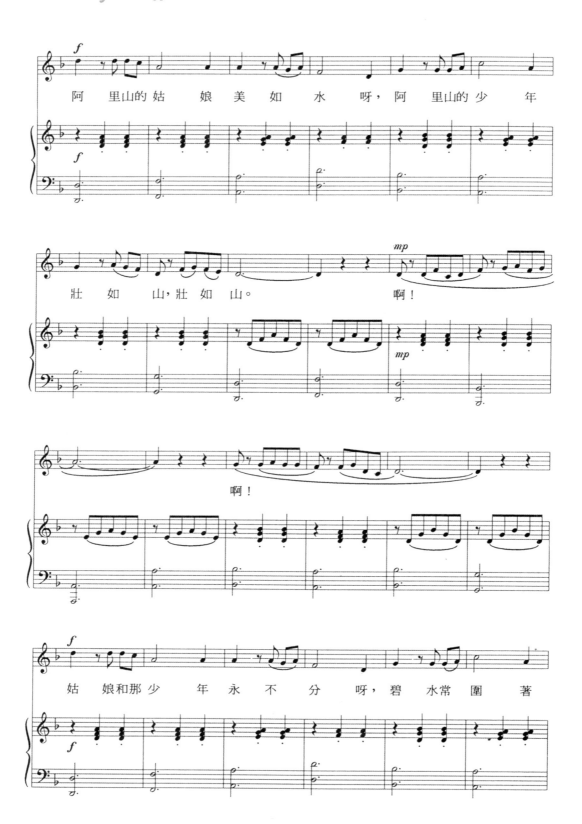

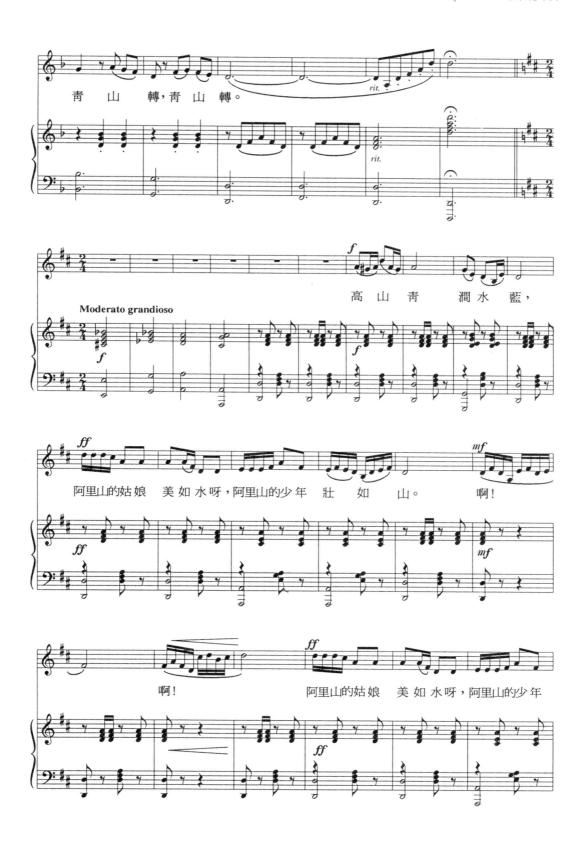

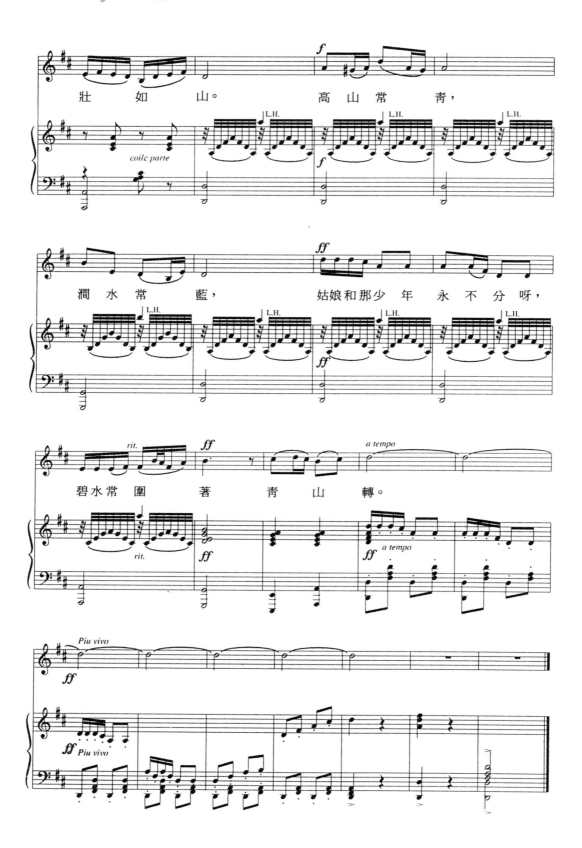

鳳 陽 花 鼓

詼諧的快板　　　　　　　　　　　　　　　　　　黃永熙 編曲

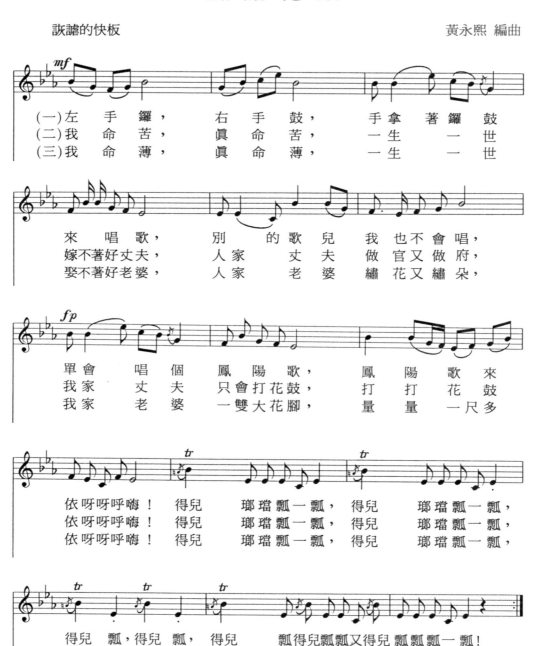

(一)左　手　鑼，　　右　手　鼓，　　手拿　著　鑼　鼓
(二)我　命　苦，　　眞　命　苦，　　一生　一　世
(三)我　命　薄，　　眞　命　薄，　　一生　一　世

來　唱　歌，　　別　的　歌　兒　我　也　不　會　唱，
嫁不著好丈夫，　人家　丈　夫　做　官　又　做　府，
娶不著好老婆，　人家　老　婆　繡　花　又　繡　朵，

單會　唱　個　鳳　陽　歌，　　鳳　陽　歌　來
我家　丈　夫　只會打花鼓，　打　打　花　鼓，
我家　老　婆　一雙大花腳，　量　量　一尺多

依呀呀呼嗨！　得兒　瑯璫瓢一瓢，　得兒　瑯璫瓢一瓢，
依呀呀呼嗨！　得兒　瑯璫瓢一瓢，　得兒　瑯璫瓢一瓢，
依呀呀呼嗨！　得兒　瑯璫瓢一瓢，　得兒　瑯璫瓢一瓢，

得兒　瓢，得兒　瓢，　得兒　瓢得兒瓢瓢又得兒 瓢瓢瓢一瓢！
得兒　瓢，得兒　瓢，　得兒　瓢得兒瓢瓢又得兒 瓢瓢瓢一瓢！
得兒　瓢，得兒　瓢，　得兒　瓢得兒瓢瓢又得兒 瓢瓢瓢一瓢！

普世歡騰

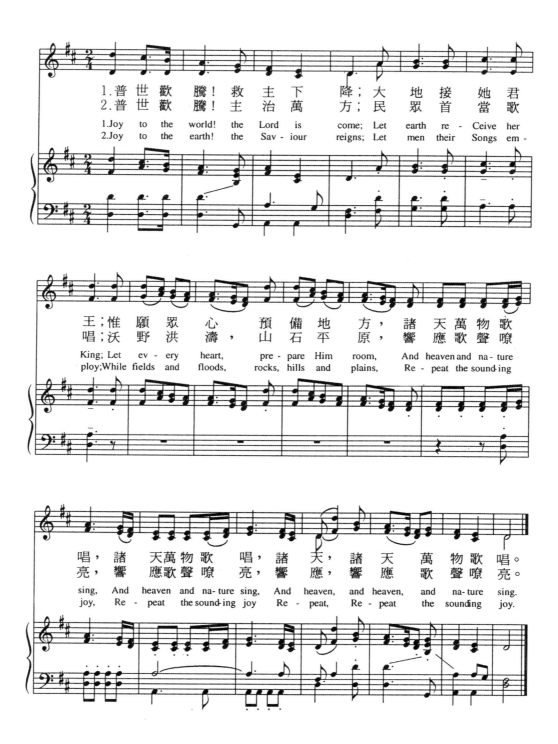

We Wish You a Merry Christmas

English Carol

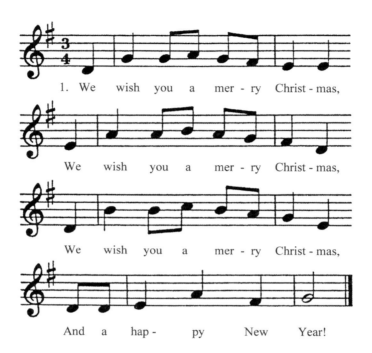

1. We wish you a mer - ry Christ - mas,
We wish you a mer - ry Christ - mas,
We wish you a mer - ry Christ - mas,
And a hap - py New Year!

2. Now bring us some figgy pudding,
 Now bring us some figgy pudding,
 Now bring us some figgy pudding,
 And bring it out here.

3. For we love our figgy pudding,
 For we love our figgy pudding,
 For we love our figgy pudding,
 So bring some out here.

4. We won't go until we get some,
 We won't go until we get some,
 We won't go until we get some,
 So bring some out here.

MEMO

書籍介紹

1. 科普蘭著、劉燕當譯，《怎樣欣賞音樂》，台北：樂友出版社， 1984年。

2. 渡邊茂夫著、鄭清清，《音樂讓你快活度日》，生命潛能文化事業，1994年。

3. 楊忠衡編著，《最受歡迎的古典名曲 2》，台北：迪茂國際出版社，1996年。

4. 張心龍著，《巴洛克之旅》，台北：雄師圖書，1997年。

5. 宮芳辰編著，《音樂欣賞》，台北：三民書局，1999年。

6. 蔡昌吉等著，《美術鑑賞》，台北：文 圖書有限公司，1999年。

7. 蕭啟專等編著，《音樂欣賞》，台北：文 圖書有限公司，1999年。

8. 林昭賢等著，《藝術概論》，台北：海頓圖書有限公司，2000年。

9. 邵義強著，《古典音樂400年》，台北：錦繡出版，2001年。

10. 江漢聲著，《江漢聲的音樂處方箋》，台北：時報出版，2001年。

11. 李茶著，《不穿襪的大提琴家》，馬友友，台北：商周出版，2001年。

12. 劉淑如等編著，《音樂欣賞》，台北：權威圖書有限公司，2002年。

13. 潘幡著，《世界美術全集－新古典與浪漫主義美術》，台北：藝術家出版，2001年。

14. 蘇郁惠著、陳郁秀主編，《一看就知道》，台北：東大圖書，2002年。

15. 牛孝華著、陳郁秀主編，《不看不知道》，台北：東大圖書，2002年。

16.《Music Calendar－愛樂人手記世紀末珍藏版》，福茂唱片，1997年。

17.《古典樂天才班3》，台北：大塊文化，1999年。

18.《音樂精靈圖書館》，愛樂電台叢書，台北：台北愛樂廣播電台股份有限公司，2004年。

作者信箱

若對於本書有寶貴的意見，請寄至 sandraothers@gmail.com

MEMO

國家圖書館出版品預行編目資料

音樂欣賞 / 宮芳辰編著. -- 第三版. -- 新北市：新
文京開發出版股份有限公司, 2021.05
　　面；　公分

　　ISBN　978-986-430-718-0（平裝）

　　1.音樂欣賞

910.13　　　　　　　　　　　　　　110005758

音樂欣賞（第三版）　　　　　　　　　　（書號：E164e3）

編 著 者	宮芳辰
出 版 者	新文京開發出版股份有限公司
地　　址	新北市中和區中山路二段 362 號 9 樓
電　　話	(02) 2244-8188（代表號）
Ｆ Ａ Ｘ	(02) 2244-8189
郵　　撥	1958730-2
第 三 版	西元 2021 年 06 月 01 日

新文京開發出版股份有限公司

NEW
WCDP

新世紀・新視野・新文京—精選教科書・考試用書・專業參考書